周均 著

# 破解當代藝術的迷思

## Confusion of Contemporary Art

性、汙穢、血腥、暴力、同性戀……
難道這就是西方的現代藝術嗎？
作者將以第一線藝術工作者、藝術教育者的視角，
穿透迷障，
帶領我們領略現代藝術的奧妙，
並引導讀者如何建立自己的觀賞角度，

國家圖書館出版品預行編目資料

破解當代藝術的迷思 ／ 周志禹　作.
-- 初版 -- 臺北市：信實文化行銷，2011.10
面；　公分（What's art；15）
ISBN：978-986-6620-42-3 （平裝）
1. 現代藝術

900　　　　　　　　　　　100021635

**What's Art 015**
破解當代藝術的迷思

作　　　者：周至禹
總　編　輯：許汝紘
副總編輯：楊文玄
美術編輯：楊詠棠
行銷經理：吳京霖
發　　　行：楊伯江、許麗雪
出　　　版：信實文化行銷有限公司
地　　　址：台北市大安區忠孝東路四段 341 號 11 樓之三
電　　　話：（02）2740-3939
傳　　　真：（02）2777-1413
www.wretch.cc/ blog/ cultuspeak
http://www. cultuspeak.com.tw
E-Mail：cultuspeak@cultuspeak.com.tw
劃撥帳號：50040687 信實文化行銷有限公司

印　　　刷：彩之坊科技股份有限公司
地　　　址：新北市中和區中山路二段 323 號
電　　　話：（02）2243-3233

總　經　銷：聯合發行股份有限公司
地　　　址：新北市新店區寶橋路 235 巷 6 弄 6 號 2 樓
電　　　話：（02）2917-8022

更多書籍介紹、活動訊息，請上網輸入關鍵字 九韵文化 搜尋 或 高談文化 搜尋

# 前　言

　　現代藝術和後現代藝術的現象紛呈，令人眼花繚亂。英國女作家佛吉尼亞·伍爾芙聲稱：「對於作家而言，被迫與一位畫家一起觀看繪畫作品是一種最重的懲罰和最別具一格的折磨。」真的是這樣嗎？聽到這種對專業精神的過度和傳道般熱情的諷刺，作為一個畫家，我有些害羞。但是，我更害怕和現代美術理論家談論現代藝術，最後是你被各種天花亂墜的理論名詞繞昏了，眼睛裡只有理論家們自我滿足的微笑。

　　隔行如隔山。但是，每個行當的專家都有共同的職業激情吧？我想起一位著名耳修復專家請我吃飯的事情：在豪華的包廂內點完了菜，這位專家拿出一個小鐵盒，鐵盒打開來是一包細小的豬軟骨，白生生的軟骨上還帶有一絲兒肉紅。專家告訴我，這些軟骨相當於人身上的肋骨，是拿來研究如何最好地利用軟骨的形狀進行拼接，以構成人類耳朵的構架，然後在這個骨架基礎上包住肉皮，進行耳外形的修復。耳修復專家請我吃飯，就是想請教我如何最大限度、最為合理地利用軟骨的形狀，這樣既可以更接近缺損耳朵的修復，也能更少地從病人身上切取軟骨。耳修復專家看我的眼光是熱切的，表達了醫學與美學合作的殷切期望。被她的敬業精神所感動，我在餐桌上擺弄著有些膩滑的豬骨頭，一邊用手術刀小心地切除多餘的部分，利用軟骨的柔韌性，拼接最大限度地接近人耳的造型。在此期間，飯菜正一盤盤被服務員端上來。陪客都沒有動筷子，大概已經失去了胃口，就看著我們倆在飯桌上投入地工作。

　　現在，我同樣出於一種激情和興趣，對現代藝術中一些敏感的作品寫一點感想，希望這種私人化的解讀不會讓讀者感到無味和厭煩，將有關的圖片附上，是因為觀看圖片本身是重要的。王小波在談到小說時說過：「任何一門藝術只有從作品裡才能看到——套昆德拉的話說，只喜歡看雜文、看評論、看簡介的人，是不會懂得任何一種藝術的。」你看，王小波也引用人家昆德拉的話，越是大師，話就越被人信。我說的意思也是這個：儘量地看原作。從作品裡理解藝術，而不要輕信人家關於作品的評論，包括我自己的話在內。

# Contents 目錄

# 01 美麗著並且脆弱著

　　小時候和玩伴們在地上彈玻璃球，遊戲規則是看誰先將別人的玻璃球擊開，自家的玻璃球儘快地進入小洞，這一點像現今的高爾夫。贏者有機會贏得對方玻璃球中最漂亮的——在透明的玻璃中有著彩色的美麗花紋。圓形的玻璃球有光滑的性質，對它的觸摸油然而生清涼而圓潤的美感，心裡就為玻璃的創造而驚歎。

　　但是當玻璃成為脆弱的平面，它銳利的斷裂邊沿就會讓人產生危險的感覺。自然，手被玻璃拉破的經歷也免不了，因此心中充滿了對玻璃的敬畏。不記得是誰說過：「玻璃包含了一種人的特性和命運。」這話說得有哲理，值得我們深思。

　　這實在是一種令人產生無限好奇心的材料，有著矛盾的性質與魅力：鋒利而脆弱，美麗但危險。玻璃的發明也是傳奇。據說在四千多年前，地中海沿岸的一艘海船失事，倖存的海員在海灘上升起篝

戴爾・契胡里作品

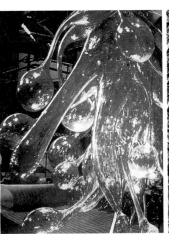

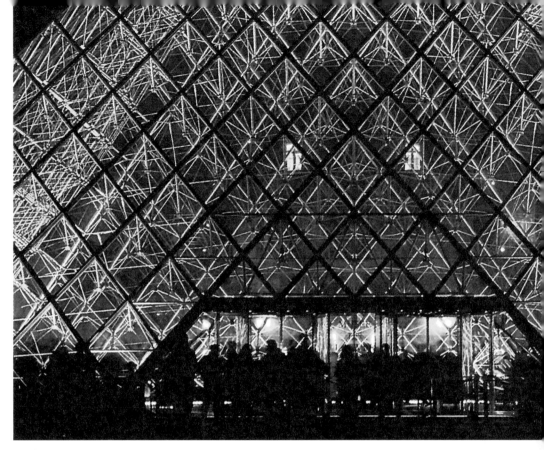

羅浮宮玻璃金字塔

火，周圍用大塊的純鹼和船用物品支撐著木柴，用以烤煮食物和取暖。純鹼偶然掉入火心，逐漸溶化，滴落在沙子上，第二天早上，海員們發現沙子上凝固著透明的晶體，這便是最早的玻璃。含有二氧化矽的粗礦石於是成為生產美麗玻璃的原料。

如今，玻璃在日用產品設計和傢俱中亦是隨處可見，對於玻璃材料的危險特性，人類的生產技術也在努力加以解決，例如鋼化玻璃的出現。汽車的擋風玻璃在遇到擊打時會呈均勻粉碎的狀態，以免傷及主人。最著名的玻璃建築要算羅浮宮的玻璃金字塔，當年驚世駭俗地矗立起來。

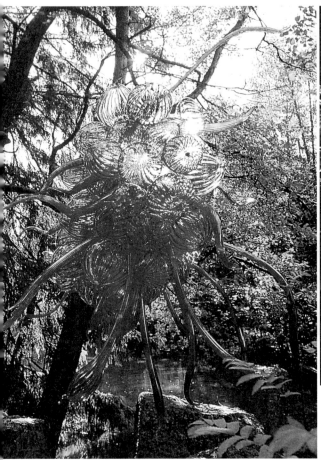

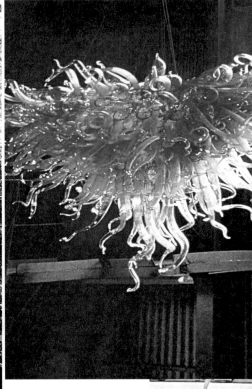

戴爾·契胡里作品

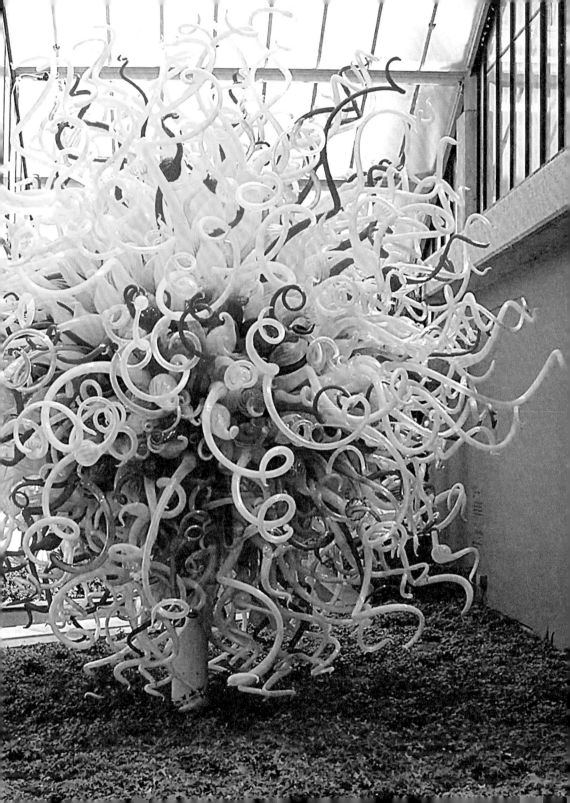

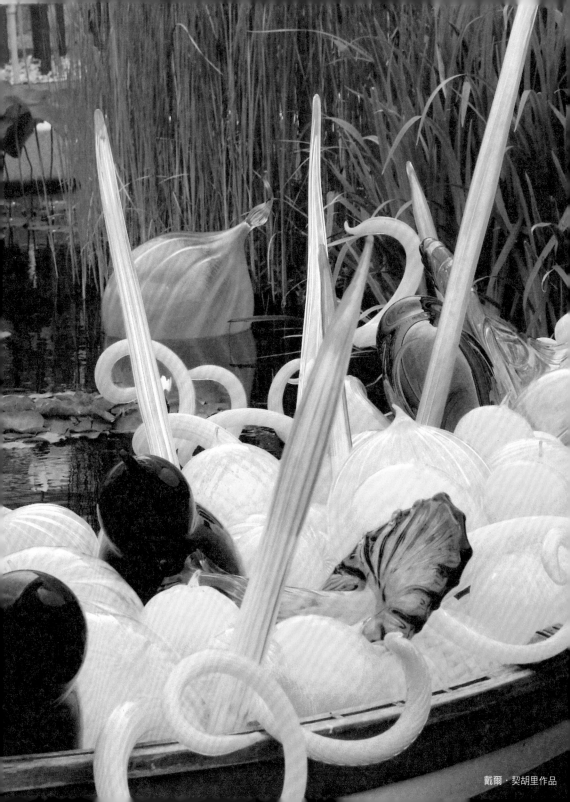

戴爾・契胡里作品

塔拉·多諾萬《無題》，2004

美麗著並且脆弱著

　　到威尼斯的布拉諾島參觀那裡的玻璃藝術，眼看著被燒軟的玻璃在工人的吹、拔、掐、拉、挑的動作中，變成光怪陸離的動物藝術造型。運河的街邊都是玻璃藝術品商店，五顏六色的玻璃藝術製品，小到昆蟲，大到巨瓶，品種之豐富非滿目琳琅不可形容。其中，戴爾·契胡里（Dale Chihuly）的玻璃藝術最是富麗炫目，他把玻璃裝置擺放在自然環境中——在堅硬的石岩邊，矗立著脆弱而豔麗的玻璃植物——形成了輝煌的視覺效果。

　　碎掉的玻璃還可以被回收利用，曾經有一個時期碎玻璃片被用在牆頭，作用是防範攀爬牆頭的樑上君子。美國藝術家巴斯特爾·辛普森（Basseterre Simpson）因此做了一件公共藝術作品：《碎玻璃簷口》（2000—2002）——曾是華盛頓大學亨利藝術館喬恩與瑪麗·雪麗雕塑庭院的一面直角木炭牆。灰色的牆體長6.1公尺，高 3 公尺，在牆的頂部插有許多棕色玻璃碎片，這些碎片來自於其他玻璃藝術家，因此，這既是對那些玻璃藝術的致敬，同時又帶有一絲兒嘲諷。畢竟，這些玻璃在完好無損時價值幾千美元，破碎了，就一文不值。

　　美國女藝術家塔拉·多諾萬（Tara Donovan）是藉由發揮材料特性進行創作的雕塑藝術家，玻璃也是她採用的材料之一。2004年她所做

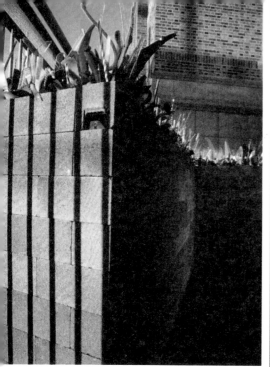

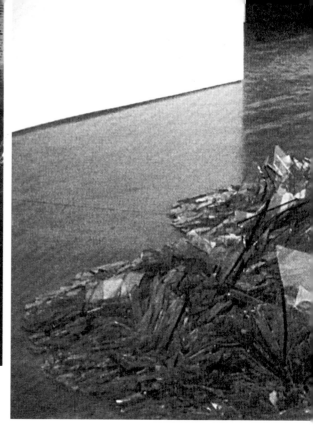

巴斯特爾‧辛普森《碎玻璃簷口》，2000—2002

的《無題》就是將碎鋼化玻璃堆積成正方形，創作的靈感來源於她工作室對面的一家玻璃廠，玻璃廠把窗戶都換作了鋼化玻璃。多諾萬於是將舊窗戶玻璃在工作室弄碎，試圖使其成為雕塑，結果徒勞無功。接著她開始考慮將鋼化玻璃堆起來，多諾萬很坦白：「說實話，當時我不知道結果會是一座玻璃山還是一件作品，我想最壞也不過是將玻璃掃出去扔掉。」最後，多諾萬的玻璃作品是在畫廊製作的（她說，因為在我工作室做個價值6 000美元的玻璃雕塑毫無意義），呈立方體。堅硬的鋼化玻璃仍然被她從兩面交替弄碎，以追求動人的紋理和質感，並且露出脆弱的角。這個作品不可以移動，因為很容易解體，所以顯露出與尖銳相反的特性。鋼化玻璃的裂紋是均勻的，似乎消解了危險性，也就隱含了一絲美麗的傷感。

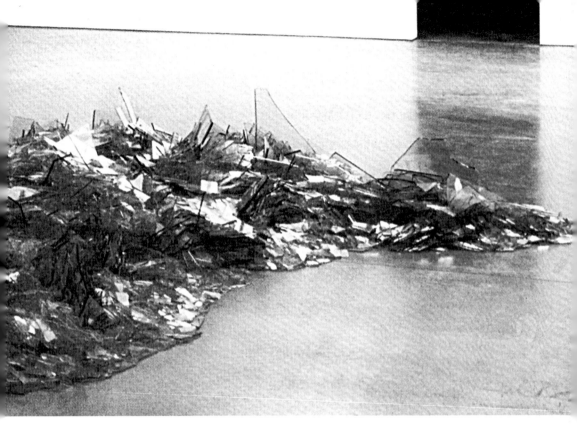

　　破碎了，做成需要高價收藏的藝術品，是化腐朽為神奇。在美國的新哈得河畔的「迪亞：航標」的展覽中，羅伯特‧史密森（Robert Smithson）的《碎玻璃的形態（亞特蘭蒂斯）》（1969）在展廳的中央堆放成有機的形狀，像一個漂浮的藍色島嶼，惹人遐想地閃爍著銳利的光。我曾經在澳大利亞昆士蘭的國立美術館裡，遠遠看到大廳中一件閃閃發光的青綠色立方體，晶瑩剔透地好看，走近才發現是堆成一個立方體的碎玻璃，裡面設置了許多燈光，透過無數玻璃的折射，竟然變得如寶石般璀璨神秘，產生了令人暈眩的美感！但是，即使是這樣誘人的美麗，你卻只會徘徊在作品周圍，不敢靠近，因為碎玻璃的鋒利邊沿讓你望而生畏地卻步，不由地保持一定的距離欣賞。因此，這種材料所造就的美應當是「有距離的審美」了。

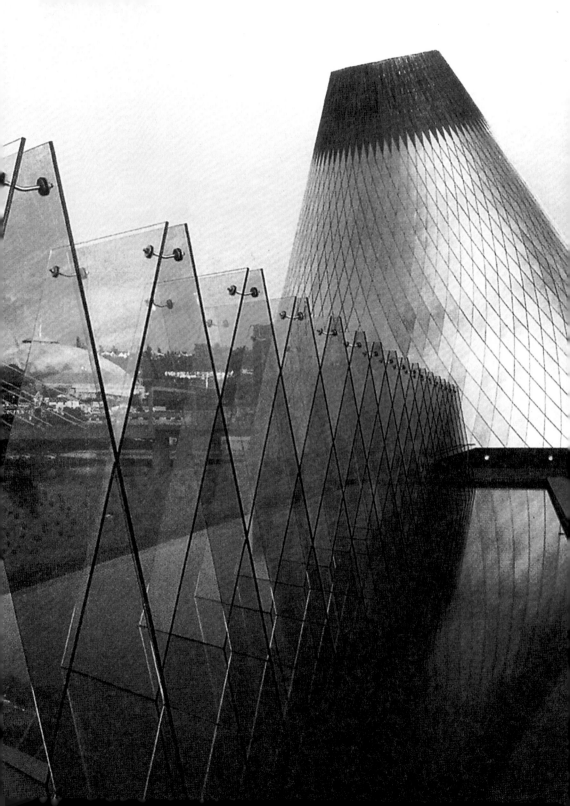

巴斯特爾·辛普森《事件》，2002

　　玻璃是一種光的材質，是一種美與華麗的材質，這在巴斯特爾·辛普森的玻璃雕塑《事件》裡充分展示出來。如今的摩天大樓，外立面普遍地採用玻璃幕牆，扭曲折射著周圍的建築物和天空，讓自身實在的形象出現了虛幻。我們不妨將其看作是一種映射的藝術，如果大樓的玻璃牆映現了幾朵白雲，就彷彿樓房也融化在藍天裡，我常常駐足觀察這奇異的景象，也看到攝影家在柏林的索尼中心專注地拍攝玻璃牆面反射的扭曲圖像。但是，大量的玻璃幕牆反射著明亮到刺眼的光線，也造成明顯可見的光污染。

　　更遠的審美距離是在萬米高空的飛行中，透過飛機的舷窗往下看，江河山川一片宏偉景象，偶然會看到地面上的一點耀眼的閃光，那可能就是建築體上某一塊玻璃對陽光的折射，超越了現實物象大小的局限（承載這塊玻璃的房屋往往看不清楚），突出地成為如畫山河中審美的焦點。

# 02 藝術的鏈式偷窺

　　鍛煉在〈作者的復活——西方當代文化語境中的視覺再現〉中寫到法國攝影藝術家索菲婭・卡葉（Sophie Calle）的偷窺藝術行為：

　　卡葉的《影子》（1981）方案再現了巴黎街頭的隱秘空間。在實施這一方案時，卡葉讓母親雇了一個私家偵探，以攝影和筆記的方式，偷偷記錄卡葉自己的日常活動，包括她在巴黎街頭偷拍他人的行為。不過，卡葉自己並不知道那偵探會在何時跟蹤自己。同時，卡葉自己也雇了一個偵探，也以攝影的方式和筆記的方式，對那偵探進行反跟蹤，而那偵探也不知道自己何時會被反跟蹤。

　　當卡葉在偷窺他人的隱私時，不僅用攝影再現了他人，而且也用日記再現了偷窺者，更讓他人來反窺自己的偷窺行為，從而使再現者都捲入到互動的再現之中，就像班雅明洞悉了嘈雜人群中的波特萊爾一樣，這就形成了一連串的偷窺行為。卡葉可以體會知道被別人偷窺，但是不知道如何、何時被偷窺的刺激性興奮，偵探則不知道自己還被另外的人偷窺，這可以被看做人的日常生活中隱秘不為人所知的無意識的一面。無意識，是沒有被偷窺，而實際上，我們的行為和言語影響著下一個接著下一個的人，形成了一個可以延續下去的行為。中國有句成語叫：「螳螂捕蟬，黃雀在後」。黃雀之後，還有禿鷹。這話似乎像發生關聯的鏈式行為，而卡葉所做的是沒有關聯的鏈式。皆是因為「偷窺」的偷，因為是偷，所以沒有表面的關聯。這多少有點像三角四角的單戀。浪漫小說和言情電視劇裡的慣用手法，一個男孩子暗戀上一個女同學，而女孩子則為暗戀上另一個男孩子而痛苦，因為那個男孩子喜歡另一個女孩子。女孩子向暗戀她的男孩子傾訴，因為她還不知道這個男孩子暗戀她。這有一點像繞口令。但是這「暗」也就相當於「偷」。

索菲婭・卡葉

SO
PHIE
CALLE
M'AS·TU

## 破解當代藝術的迷思

　　卡葉在自己的方案裡突出了兩個關鍵字：偷窺和鏈式行為，因此，這種行為藝術就有了令人深思的地方。偷窺在當今是一個刺激人們神經的辭彙，在網路上搜索，會有上萬條關於偷窺的條目。這個偷窺不僅直指人類內心本能的好奇和下作（下作是一個道德的評語），因為偷窺的恰恰是隱私和不應被公示的內容。偷窺的刺激與快樂，不僅在於窺看的內容，而且在於形式本身，暗藏的隱蔽形成了彷彿做愛式的情緒高潮，讓心靈在本能的驅使下加快跳動。博客的紅極一時彷彿就是一個印證，流覽他人的博客就好像是種偷窺和窺視的行為，只不過是你在偷窺，而我假裝不知道而已。在1995—1997年威尼斯雙年展的德國館有件這樣的作品，在靠窗的地方擺著一台望遠鏡，參觀者可透過望遠鏡頭，看到窗外的公園裡有一個女人……然而，一旦你將視線離開望遠鏡，就會發現公園裡空無一人……這就是說，你在望遠鏡裡看到的，或者說偷窺到的，只是一段預先錄好的影像。你以為你在偷窺別人，沒想到被藝術家偷窺到你的偷窺。望遠鏡彷彿是一個偷窺的象徵，我們在黑暗的電影院裡窺視一個坐在輪椅上的無聊者，如何用望遠鏡在窗簾後偷窺對面人家的生活。我們，也被電影製造者安排了一個偷窺者的身份。

　　這種一連串的偷窺形成了一個鏈式行為。鏈式存在於自然與人類生活的很多環節。例如蝴蝶效應就是一種鏈式反應，生態環境突變的鏈式效應，碳原子直線結合的鏈式結構，而鏈式的裂變反應產生了威脅人類和平的原子彈。在人類的行為中存在著溝通模式的鏈式行為，在行政運營中發明了鏈式管理，等等。

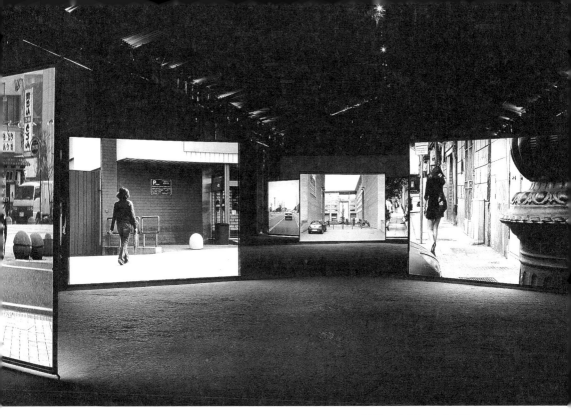

索菲婭・卡葉作品展覽現場，1981

　　這種不為人所知的相關也讓我想起詩人卞之琳在〈斷章〉裡的
詩句：

　　你站在橋上看風景，看風景的人在樓上看你。
　　明月裝飾了你的窗子，你裝飾了別人的夢。

　　這已經不是偷窺，而是詩意盎然地凝視風景，無意中把風景中
的人也看在眼裡，是不相關的人，但是無意與自己有了相關的意義。
在人生的每一個環節裡，我們不知道我們對於外者的意義，我們只瞭
解周圍的朋友、同事和親人。同樣，一個個陌生的人在他毫無知覺的
情況下，影響著我們的思想與行為，譬如，幾乎和我差不多大的卡葉
不知道，她的行為引起了遙遠國度的一位無意閱讀者的注意，並且因
此寫下了這一段文字。

# 03 馬桶和屎尿的藝術

自從馬塞爾・杜尚（Marcel Duchamp）把小便盆提交展覽之後，新的美學概念便從日常物品中生長出來。其中一支發展成一種對骯髒的關注，對齷齪事物的偏好，希望用隱喻的眼光詮釋世界。這導致我們對骯髒本身的關注，日常生活中回避的東西被赤裸裸地擺上藝術的聖壇，挑戰著人們的眼光——你到底看不看我？

在90年前，人們是拒絕看的，因為這個被玩弄文字遊戲地命名為《泉》的作品，實際上並沒有展出，並從展覽目錄上刪去，獨立畫家協會理事會（杜尚實際上還是這個協會的理事）發表聲明：在適當的地方，這個《泉》可能成為十分有用之物，但這個地方不是展覽會，因而，它無論如何也不能說成是一件藝術品。

而杜尚反駁說：拒絕穆特先生的《泉》的依據究竟是什麼呢？有人說他不道德、粗俗，有人說它是剽竊，一件明明白白的抽水馬桶。不過穆特先生的《泉》並不粗俗。說它粗俗，就等於說一個洗澡盆粗俗一樣，是荒謬的。《泉》是否是穆特先生親手所做並不重要。穆特先生選中了它，將一件普普通通的生活用品拿來陳列展出，這就讓它的使用價值，在新的標題和新的觀點下自然消失了。人們對這件物體產生了新的看法。作為水暖器材，它是荒謬的。小便池和它的橋形支架，卻是美國所提供的絕無僅有的藝術作品。杜尚無疑說出了一些現成品藝術的基本概念，同時也揭開藝術「粗俗」的一面（可愛的杜尚還詩意地命名他的小便盆），隨後，坐便器登堂入室也就不奇怪了。

克萊斯・奧登伯格《軟馬桶》，1966

　　羅伯特・阿納森（Robert Arneson）的《不回頭》（1965），是一件坐便器陶藝，充分利用泥、釉的特質來表現一些骯髒不堪的排泄物，女性的乳房被鑲嵌在便桶的內壁上，彷彿向你的視線發出挑戰，讓觀者大吃一驚。這也許可以理解為對現代主義的憤怒？扭曲的幽默、灰色的隱喻，通常是難以令人愉快的，也許，更多的是沮喪和憤怒。與此對稱的是克萊斯・奧登伯格（Claes Oldenburg）的《軟馬桶》，比阿納森晚了一年出現。用乙烯樹脂、有機玻璃和木棉構成，多少顯得溫和了許多。也許這就是波普藝術的特點：溫和圓滑，有一種耐心的細緻，微微的嘲諷，而不是像阿納森的所謂「荒刻藝術」（Funk Art），顯得總是躁動、粗野，甚至帶了一點點敵視。

　　有趣的是，我的學生在作業中也把馬桶作為描寫的對象。把通常用在花瓶和吃飯碗上的青花瓷圖案描繪在馬桶上，因此馬桶突然轉換了視覺的印象，將吸收與排泄的器皿聯繫了起來，也就把人類維持生存的行為藉由《青花瓷馬桶》表現了出來。

馬塞爾・杜尚《泉》，1917　　　　　羅伯特・阿納森《不回頭》，1965

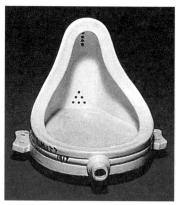 

上圖：埃立克·狄特曼《如此使勁拉屎之後，走向頂端》，1991
下圖：大衛·尼布瑞達《自畫像》，1989—1990

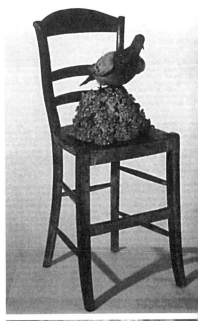

畢竟這還是間接的表現，畢竟這還是衛生的用具，雖然引起人們不雅的聯想。但是既然走到了這一步，直接用排泄物作描繪材料的作品出現也就在意料之中。義大利藝術家皮耶羅·曼佐尼（Piero Manzonl）的糞便作品就是一例：《100% 純藝術家糞便》，每個小罐都裝有30公克自己的糞便。說起來是藝術家，如果把這些人看做是瘋子，大致也不會有錯，因為有些人最後的確是進了精神病院。或者，有人也可以說，是世界上的大多數「精神病人」把少數「正常者」關進了醫院裡。一個藝術家當眾表現拿自己的屎尿在紙上描繪，這是在挑戰什麼呢？屎尿能夠代替繪畫的顏色麼？代替的意義又何在？

美國藝術家克里斯·奧弗利用大象糞便拼成聖母瑪麗亞像——《聖潔的瑪麗亞》，在布魯克林博物館展出，引起了公眾和新聞的喧嘩。媒體評論說大糞是對神靈的褻瀆。市長羅道夫·古列尼憤怒地表示「政府要取消投在藝術上的基金」。有的藝術家甚至把耶穌刻畫成手背上注射海

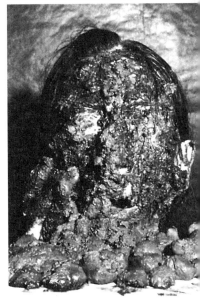

洛因的吸毒者。保守的「基督教聯盟」在美國第一大報《華盛頓郵報》上刊登整版「致美國國會公開信」，抗議美國國家藝術基金會用納稅人的錢資助這樣一些烏七八糟的當代藝術。但是，公眾輿論仍然表示了對藝術表達自由的支持。藝術評論家埃利諾·哈特尼認為：「對這些宗教題材藝術的憤怒反應，暗示著清教徒色彩已經超越了宗教界限進入到一個更寬泛的領域中去。」雖然如此，這裡面到底有一些值得思考的餘地，並不是專拿屎屎挑戰極限。吉伯特和喬治（Gilbert & George）也作過《屎和鳥》系列。但是這兩位大人物太有名了，而且，也太會運用視覺設計的手段，還不至於對人們的視覺尺度進行挑戰。

這還沒有完呢，下面的汙穢藝術就更加極致。埃立克·狄特曼（Erik Dietman）的裝置作品《如此使勁拉屎之後，走向頂端》，在一把椅子上擺了一坨青銅的屎狀物，在其上立著一隻編製的鴿子。大衛·尼布瑞達將排泄物塗滿腦袋，名之為《自畫像》，後來被診斷為精神分裂，送入精神病院進行治療。加斯羅斯基在20世紀70年代用自己的糞便製作了「匹薩餅」，並且用手指蘸著「匹薩餅」的汁液畫圖，宣稱繪畫已經死亡，藝術已經死亡。理查·漢密爾頓（Richard Hamilton）也在用排泄物圖畫，看上去好像抽象繪畫。也許，排泄物在視覺上就如同一管顏料？因此，雅克·利澤尼製作了一件作品，名為《成為他自己的顏料管》，由一個噴著排泄物的擠壓的管子組成。

皮耶羅·曼佐尼《100% 純藝術家糞便》，1961

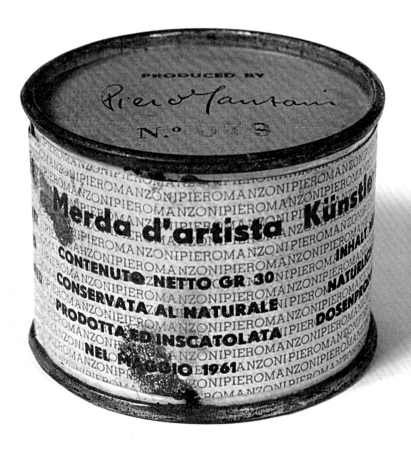

左圖：加斯羅斯基作品，20世紀70年代

右圖：理查·漢密爾頓作品

　　女性的藝術家到底是含蓄一些，基基·史密斯（Kiki Smith）的作品《童話》（1992）塑造了一個跪地的女體，從肛門拖著一條長長的黑色大便物，一直在地上拖開來。另一件作品《長尾》（1993），則是一個行走的女體，從下體垂下紅色玻璃珠串成的珠線，在木地板上哩哩啦啦成幾條婉轉的「血跡」，彷彿經血的暗示，這感覺做得非常到位，令人印象十分深刻，也是女性藝術家獨有的體會和感受吧。這種女性隱私的公開性表現在女性藝術家陳羚羊那裡有精緻唯美的呈現。海外中國藝術家谷文達也曾作過《月經血》的作品，作為一個男藝術家的身份介入到女性領域的隱私範圍，確乎是非同尋常的，因此具有一定的顛覆性。

　　中國藝術家許江曾經在自己的書中刊登了自己拍攝的一幅照片：一個馬桶。在照片下寫下了這樣一句話：「一個奇特的時代，一個奇特的道具，見證了藝術史上令人心碎的一幕。」這個馬桶是已故大藝術家林風眠先生在上海居住時用過的一個馬桶，在這個馬桶裡有上千張林風眠的繪畫被沖刷下去。這真是一個歷史的慘痛悲劇。

　　現實中的排泄物都應該藉由馬桶沖到下水道裡，這似乎是一個基本的道理。但是藝術中的大量無用的排泄物呢？即使沖掉了，也是隱藏在我們記憶的下水道裡。也許，它會在午夜的噩夢中出現。這似乎可以算是一件好事，按照一種民間釋夢的說法，這意味著做夢者會發大財。

基基·史密斯《長尾》，1993

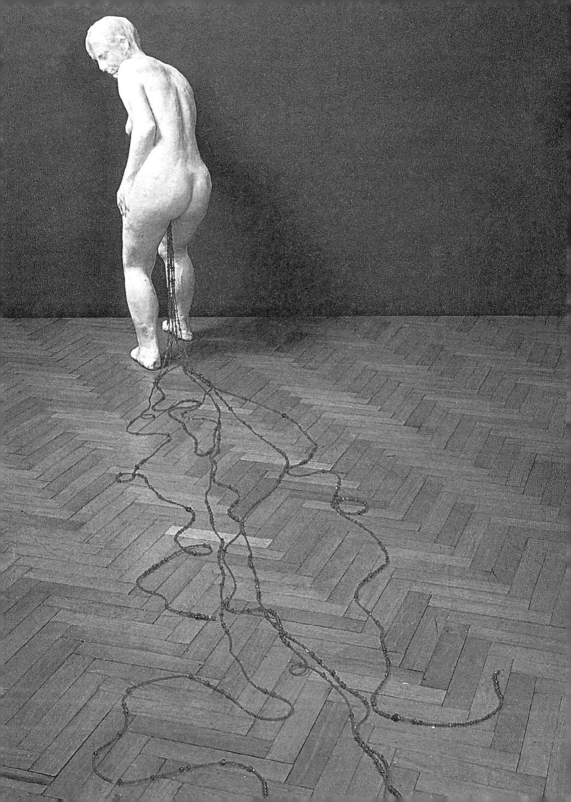

# 04 夢露、毛澤東、切·格瓦拉與符號

　　這三個名人，在現代藝術中都被盡情地描繪過，被消解過，於是成了一種流行的大眾文化符號，自然，名人的名氣並不能夠決定他在藝術中被表現的地位，而在於他是否可以被提升到一個符號的地步。

　　從這個意義上講，瑪麗蓮·夢露是一個非常具有獨特意義的大眾偶像。她用過的一切個人物品都被人們樂此不疲地收藏，因為收藏家認為：「她是我們認為值得投資收藏的一個主題之一，她將保持著她的歷史性的意義，並隨著時間的流逝而不斷地升值，這是一個前景會看好的投資。」

　　也許正是這樣一個原因，瑪麗蓮·夢露也成為安迪·沃荷（Andy Warhol）描繪的對象。我以為沃荷是極為聰明的，因為夢露肖像的引用，不僅使得他的作品被關注，並且也提升了他有關作品的拍賣價格，而且，沃荷特有的一種類像方式的描寫，讓瑪麗蓮·夢露消失了個性，而更加類型化、表面化、視覺化，似乎又有了批

森村泰昌《白色瑪麗蓮》，1996

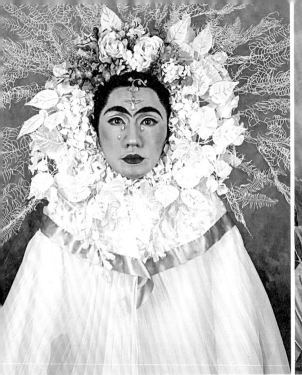 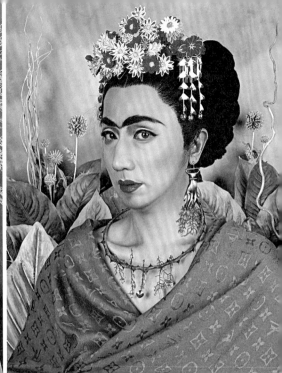

左圖：森村泰昌《與弗里達‧卡洛內心的對
話——花冠與淚水》，2001

右圖：森村泰昌《與弗里達‧卡洛內心的對
話——手形耳環》，2001

判的意義存在，從而被評論家所看重。
實際上，這種類像的方式來自於商品生
產的特性，那是在超市貨架上得到的視
覺啟發。其結果則是，我們可以把瑪麗
蓮‧夢露看成是如坎貝爾湯罐頭一樣的
存在。據說，沃荷收集了瑪麗蓮‧夢露
上千張照片進行研究，並做了25張關於
瑪麗蓮‧夢露的肖像，以及10張每張印
250幅的絲網印刷品。他的《橙色的瑪
麗蓮》賣到了1730萬美元的天價。除了
沃荷之外，還有一些知名的藝術家以瑪
麗蓮為對象。例如紐約藝術家 E. V. 戴
製作關於瑪麗蓮的服裝裝置，日本藝術
家森村泰昌（Yasumasa Morimura）以夢
露為原型的自我裝扮，等等。

# 破解當代藝術的迷思

左圖：安迪‧沃荷《瑪麗蓮‧夢露》，1967
右圖：安迪‧沃荷《瑪麗蓮‧夢露雙聯畫》，1962

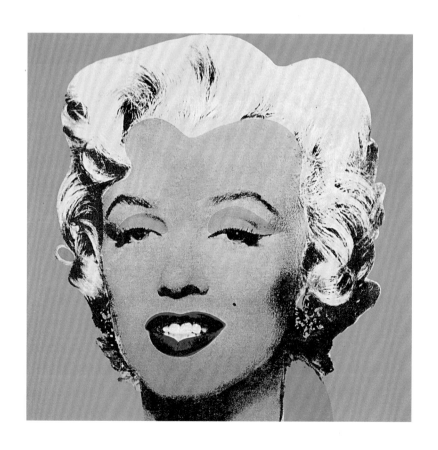

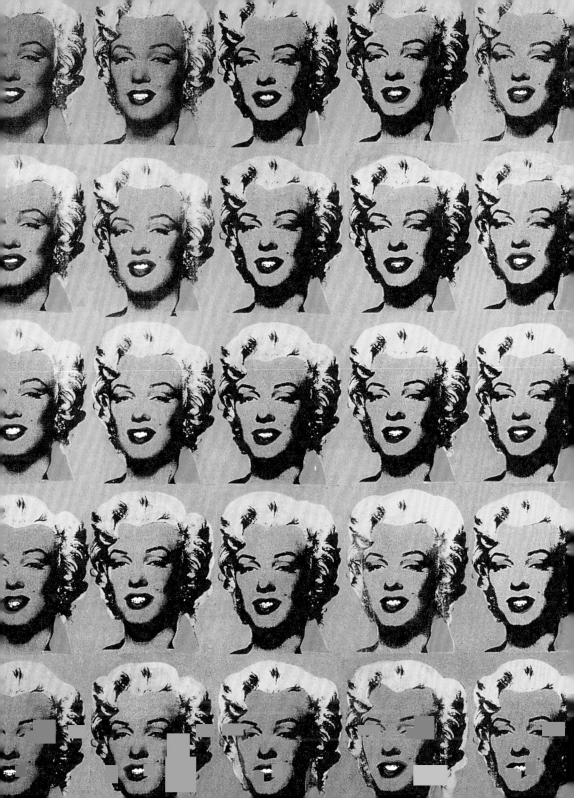

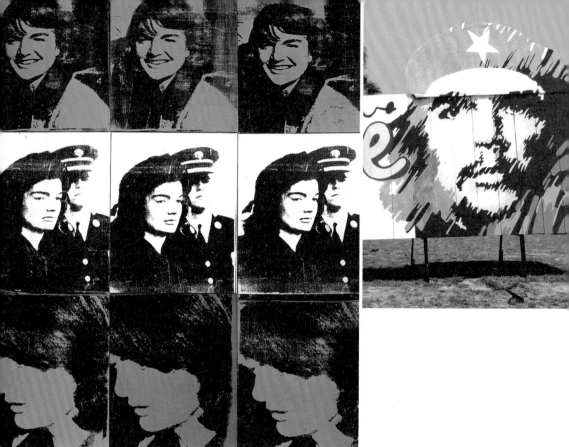

　　沃荷也用類似的手法表現過毛澤東。在西方世界，毛澤東似乎是神秘且具有能量的人物，因此成為革命的象徵，出現在法國1968年學生工人運動的隊伍中。在當年中國革命輸出的「文化大革命」年代，毛澤東的形象以最為普及的形式出現在世界的公開或隱秘的角落，似乎毛澤東形象並不是作為藝術，而是作為類似耶穌基督的宗教形象出現。我在反對八國首腦會議的群眾隊伍中也看到印有毛澤東形象的紅旗飄揚在卡車上。「文化大革命」以後，毛澤東的形象也逐漸出現在中國現代藝術中，這種出現是以一種被質疑、被調侃、被符號化的方式出現的。被質疑，是對曾經為神的質疑；被調侃，則是對偉大的消解；被符號化，則是對一個時代特徵的總結。例如，毛澤東的面孔被去掉，而代之以額頭兩際的髮型；進一步，形象被去掉，僅僅只剩了毛式中山裝的

空殼。這其中的諷喻自然可以細細體會。中國藝術家就是藉由這樣極端戲劇化的方式，來治療毛澤東時代帶給人的精神創傷；逐漸，這種表現便成了一種潑皮式的戲謔。而運用民間手法製作的毛澤東瓷像則是神聖的世俗化，這樣的方式在西方教堂的聖母像中也可見到，著色而光滑的瓷像愈加是瓷像本身，愈無法引起我們精神上的聯想。

有趣的是，一個中國藝術家運用照片拼貼的繪畫手法，將毛澤東和夢露畫在一起，製造出並不存在的真實圖像，畫面是黑白的，這真實是「歷史」的真實，但卻是虛擬的歷史的真實。流行文化的象徵和紅色中國的象徵，不同符號的形象相聚一起，一定是別有意味的吧。

切‧格瓦拉也是一個革命者的象徵，並且比之於毛澤東，更增加了神秘和英俊的成分，因此最吸引西方叛逆的青年人，是年輕人的偶像。似乎格瓦拉更加超越具體的政治約束，容易變成叛逆和激進的形象。這種形象也被商業所接受，成為流行文化中長盛不衰的形象符號，你經常會在年輕人們的T恤衫上、書包、帽子等物品上發現格瓦拉帶著貝雷帽的形象。名人的特質使得名人成為這個特質的符號，這符號既是圖像的，也是語言的。我的一個朋友的女兒，就是格瓦拉崇拜者，整天背著印有格瓦拉黑白形象的綠軍包去上課，言語也是一個憤青的形象。

的確，格瓦拉是太有魅力了，在古巴革命勝利以後，他曾經作為古巴領導人訪問中國，擔任古巴銀行行長，但是隨後他就辭去職務，跑到其他國家去輸出革命，並因此送掉了自己的性命。或許，這種浪漫主義的冒險精神也是年輕人所崇仰的吧？

# 05

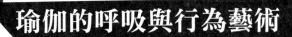

## 瑜伽的呼吸與行為藝術

每一個人都在自然地呼吸，但是篤信波斯拜火教的包浩斯教師約翰·伊頓（Johannes Itten）說：呼吸可以看出一個人的氣質，深長的呼吸是君子所為，與山川潮汐的韻律相同，而短促的呼吸是小人所為，表明了其心有戚戚的狀態。

呃，呼吸有這麼多內容，值得很好地研究。小乘佛教的靜修，最早的禪定形式在佛經裡有過描述，佛祖指出：修持好走、站、坐、臥四種姿態是基本點，這中間呼吸的調節是十分重要的。許多的氣功都要求從呼吸開始，是所謂的平心靜氣。

這也許暗通瑜伽的功理。印度古老哈達瑜伽士追求人體極度的表現，有時會進行將身體縮擠在小箱子埋入地下數天的表演，以證明人體的潛能被開發。瑜伽大師被埋入地下幾天幾夜之後仍然活著，這是閉氣的高人功力。也許比潛水閉氣高明了許多，因為有記載，世界紀錄的屏氣潛水紀錄是十分有限的，不過是十多分鐘而已。印度大師的表演令人神往。

瑜伽的各種流派都講究呼吸方法，在練習瑜伽的時候，練功者要嚴格控制自己的呼吸節奏，《瑜伽經》裡寫道：掌握了姿勢以後，便要控制呼吸。控制吸氣和呼氣便是調息。在外、在內，以至於靜止不動，都因應時間、地點和數目而調節，呼吸又細又長。最後是呼吸既不在外，也不在內。一來是把呼吸和體位結合到一起的時候，二來是把呼吸融

印度瑜伽師尼基·凱魯加爾

瑪麗娜‧阿布拉莫維奇《有海景的房間》，2003

入自然的生活當中。阿南達瑜伽（Ananda Yoga）要求身體某部位反復收緊及放鬆，同時配合呼吸方法將能量帶至該處。陰瑜伽（Yin Yoga）則強調呼氣和吸氣有意識地以不同時間和長度進行，以配合瑜伽的姿勢。昆達利尼瑜伽（Kundalini Yoga）特別著重幾種呼吸的技巧：鼻孔的交替呼吸，緩慢、橫膈膜的呼吸，以及一種叫「火焰」的呼吸法。瑜伽理論認為，控制呼吸也能克服一切疾病、怠惰、猶豫、疲弱、物欲、謬見、精神不集中、注意力不集中，此外還有憂慮、緊張、呼吸不勻等。這些都是令意識分散的障礙。

# 破解當代藝術的迷思

我的一位氣功師父告訴我，她晚上睡眠的時候可以停止鼻子的呼吸，而用皮膚代替。躺在床上，將兩手疊放在臍下四寸左右的地方，然後平心靜氣，把呼吸放慢，一點點閉氣，漸漸地張開渾身的毛孔，彷彿皮膚鬆鬆地收放，吸納著更為遼闊的夜深處自然的氣息，吸納林木枝葉散發的清新，釋放身體汙濁的氣息⋯⋯

這樣的修持也可以變成一種藝術的演示行為。杜尚在《與皮埃爾・卡巴內的對話》中說：你可以認為你的每一次呼吸都是藝術作品。或許這是說，藝術包含在所有的生活細節中，並不只是某些生活中，包含在一舉一動中，甚至在無意識的呼吸裡。2002年11月，在紐約肖恩・凱利畫廊，一個女性行為藝術家瑪麗娜・阿布拉莫維奇（Marina Abramovic）就是展示自己的這種修持，阿布表演的時候採用了計時器。把注意力集中在當下的那一個瞬間，時時刻刻關注人的感官體驗，不管它們是多麼平常，特別是人們無法控制的呼吸的自然感覺。呼吸是連續不斷和最易感知的，因此呼吸最容易使人集中注意力。正如古籍所載：你儘量控制著不讓水溢出的感覺一樣。

瑪麗娜・阿布拉莫奇《節奏：2》，1980

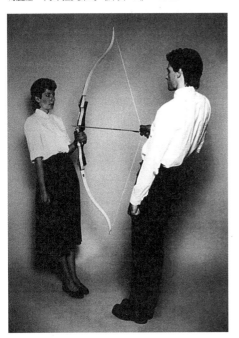

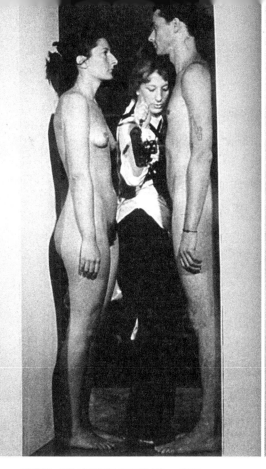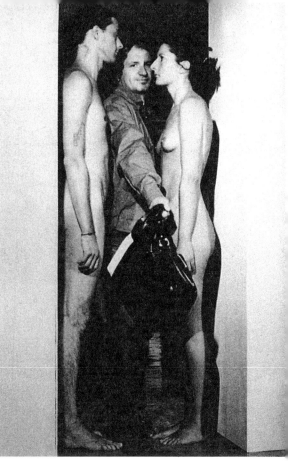

瑪麗娜・阿布拉莫維奇《不可估量》，1977

　　制氣比靜修更加需要集中精力，制氣需要數息和控制，當水從碗裡溢出的時候，呼吸就是恢復注意力的最有效方法。但是需要向觀眾表演制氣嗎？阿布，你盯著觀眾，直到周圍的光線暗淡下來，只剩下脫離物象而存在的可見光環。呼吸似乎消失了，一種悲傷出現在臉上，有眼淚掛在眼角。這樣的形象是觀眾眼裡的阿布嗎？但是阿布，我看見你在洗手間的時候，你坐在那裡，你是屏著呼吸的。然後你用手紙擦乾淨自己。有記者說，你用你天真的人性（或動物性）莊嚴地阻止了人們淫亂的非分之想。觀眾只是同情地看著你努力保持身體的端正。

37

## 破解當代藝術的迷思

　　早在1974年，年輕漂亮的瑪麗娜·阿布拉莫維奇就做了一個行為藝術《節奏：0》，把自己的身體呈現給觀眾：「我是你的對象。桌上有72樣物件隨你在我身上使用。」這的確是富於意味的挑戰，不僅指向了觀眾，也指向了自身，在整個表演過程中，瑪麗娜的衣服被扯碎，經受了塗抹、沖刷和劃傷的種種戲弄，被戴上花冠、化妝，甚至被用槍抵住頭顱。用這樣激烈的方式，阿布來體驗自己生理與心理的忍受極限。同時也暴露了動手的觀賞者內心黑色的欲望：對無助者進行施虐。現在的行為沒有那麼激烈了，是一種與觀眾隔離的平和的方式，也顯示了阿布隨著年齡發生的變化，這其中也許有瑜伽呼吸的作用吧？

　　午夜的畫廊，觀眾不多，沒有什麼人想看你如何睡覺，尤其是他們也很困的時候。在短暫的睡眠中，我看到你躺在沒有床墊的大床上，胸脯慢慢地起伏，這呼吸是悠長緩慢的，是睡眠自然的呼吸，是身體機制自然地運作。脫離了你的意識，即使是腦死亡，一個生物性的身體也會自主地呼吸。這個時候的阿布是脆弱而自然的。

　　也許我也應當學會藝術的呼吸。但是當我試圖控制我的呼吸時，我發現我的心慌意亂，彷彿自己不會呼吸了，憋得自己面紅耳赤，心突突地跳動，一旦意識到自己在呼吸，這種無法自制的紊亂就突然襲來，我感覺到我要憋死了，就像我沉浸在黑暗的水箱裡一樣。

　　呼吸應當是自然的，不管是小人還是君子。於是我重新忘卻呼吸地自然呼吸著，看阿布從開放的舞臺上，從她展示了自己118小時的臺子上走下來，肖恩·凱利畫廊裡擠滿了150多人，恢復自然呼吸的阿布謙遜地說將這件作品奉獻給「紐約人民」，然後就到後面的房間去喝胡蘿蔔汁去了，畢竟，這幾天她只吃一頓中飯。

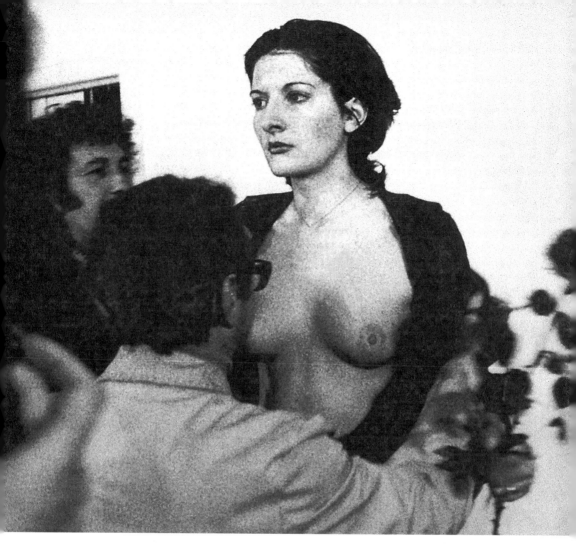

瑪麗娜‧阿布拉莫維奇《節奏：0》，1974

### 附　錄：

瑪麗娜‧阿布拉莫維奇，1946年生於前南斯拉夫貝爾格勒，後生活工作於荷蘭阿姆斯特丹。曾
在義大利、荷蘭、美國、西班牙、日本、瑞士等國的博物館、美術館舉辦個展。20世紀70年代
的系列行為藝術表演廣為人知。她用割破皮膚、砍破手指的方式故意讓自身遭受痛苦，彷彿自
我鞭笞的宗教儀式。80年代進行了《短暫的目標》系列表演，租用錄影展示了整個過程。

90年代的行為藝術《巴爾幹的巴洛克》在1997年的威尼斯藝術節上獲獎。瑪麗娜‧阿布拉莫維
奇還有作品《不可估量》以及《節奏：2》等，也是極富於挑戰性和啟發性的。

# 06 現代畫家的宗教題材與情結

　　在西方文化中，基督教深化的內容最為豐富，題材、藝術形式最廣，從事此類題材創作的畫家也最多。雖然，在基督教的初期是沒有任何聖像的，並且直到現在，基督教新教也反對偶像的崇拜。但是，聖經裡的故事仍然成為宗教畫必不可少的主題，並且被不同時期的畫家不斷地加以描繪，例如最後的晚餐、聖母受胎告知、耶穌的誕生，耶穌上十字架等。在前輩畫家積累的基礎上，一些畫家畫出了流芳百世的作品，例如達文西（Leonardo di ser Piero da Vinci）《最後的晚餐》，弗拉・安吉利柯（Fra Angelico）的《聖母領報》等。

　　在近代畫家中，法國畫家喬治・盧奧（George Rouault）是一個與眾不同的人物，他是古斯塔夫・牟侯（Gustave Moreau）的學生，老師對神秘題材及其風格的偏愛進一步激發了盧奧對宗教和僧侶繪畫的濃厚興趣，使其成為現代派天主教文化的重要人物。其繪畫風格也受

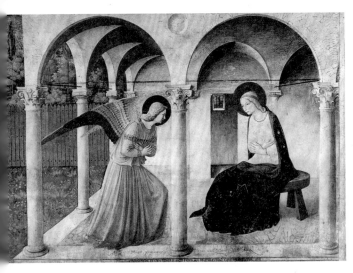

左圖：弗拉・安吉利柯《聖母領報》，1438

右圖：喬治・盧奧《聖容》，1933

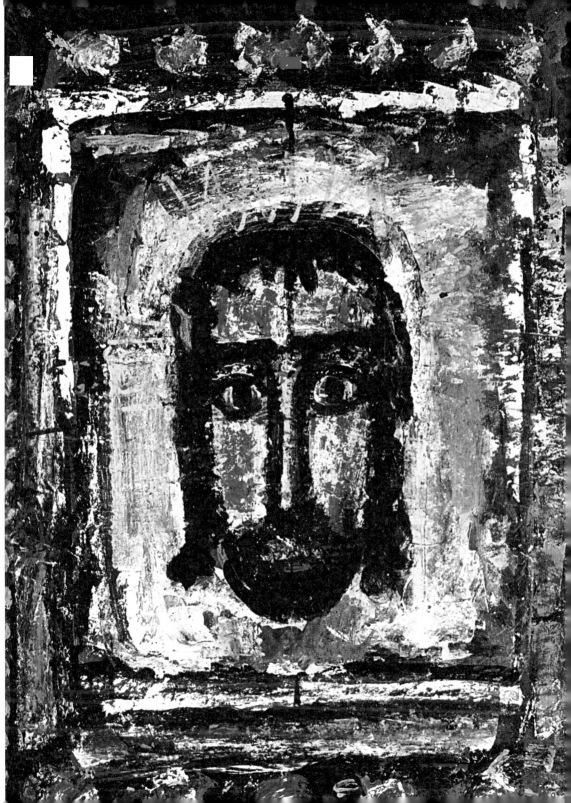

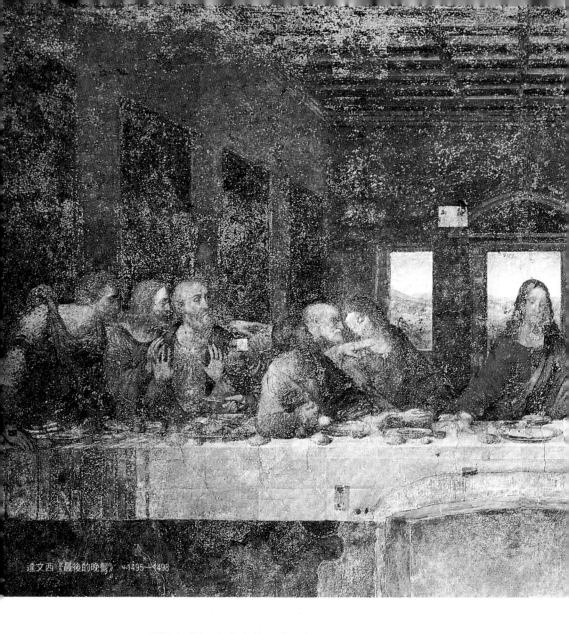

達文西《最後的晚餐》 ~1495—1498

到教堂彩色玻璃畫的影響，粗黑的輪廓使得濃重深沉的顏色更加突出，卻也帶有表現主義和野獸派的特徵。因此，雅克·馬里坦（Jacques Maritain）形容盧奧是「現代文明糞堆上的約伯」。因為他描繪了失敗的小人物，例如小丑、雜耍藝人和妓女，也描繪法官、律師等社會性的角色作為對照，塑造出失望與邪惡的形象，因此，具有一種宗教教誨的

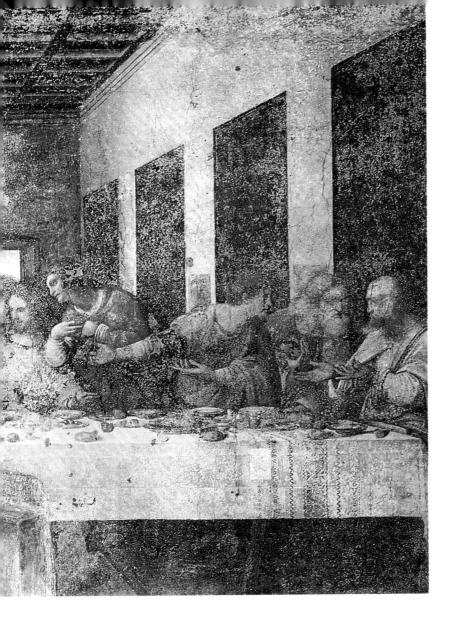

性質。或許，讓盧奧為教堂作彩色玻璃鑲嵌畫是十分合適的，事實上，他的確為埃西教堂製作了大扇的玻璃窗。天主教認為，人在上帝面前是墮落的東西，盧奧評價自己的作品時曾經寫道：「它是黑夜中的一聲吶喊！一聲被壓抑了的哭泣！一聲使自己窒息的笑聲。」

# 破解當代藝術的迷思

左圖：埃米爾‧諾爾德《最後的晚餐》，1909
右圖：史坦利‧斯賓塞《最後的晚餐》，1920

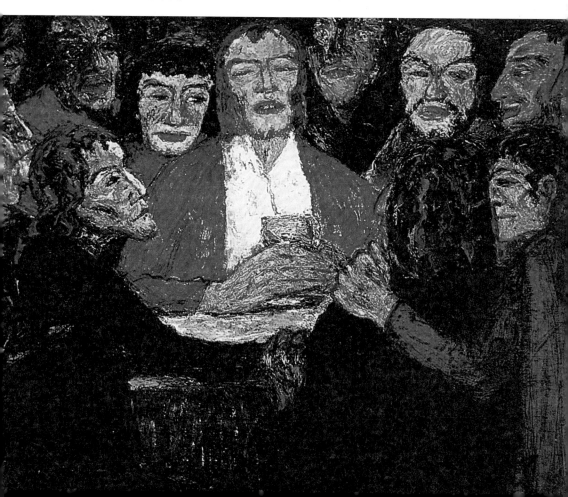

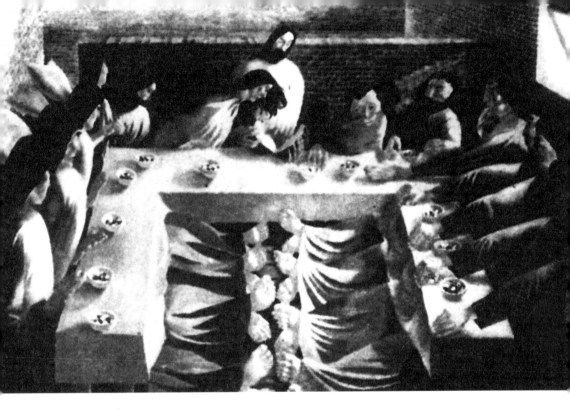

　　德國表現主義畫家埃米爾‧諾爾德（Emil Nolde, 1867—1956）
在1909年畫出了《最後的晚餐》，創作了那個時代最具有說服力的宗
教畫。畫中面具般的形象，比之盧奧的教條式宗教畫更打動人，這全
在於它那獨一無二的強烈色彩。不久，諾爾德又畫出由九個部分組成
的祭壇畫《基督的一生》，以及《基督在孩子們中間》（1910）。這
幅畫裡，穿著藍色服裝的基督厭棄著陰沉憂鬱的使徒們，卻跟孩子們
歡樂在一起。保羅‧克利（Paul Keel）稱諾爾德為深淵深處的魔鬼，
只是因為他那罕見的情感強度與自己那蝴蝶般的敏感形成了對比。而
英國畫家史坦利‧斯賓塞（Stanley Spencer）也畫了《最後的晚餐》
（1920），畫面中一個神聖的場面被幽默化的處理所代替，類型化的
動作，整齊地排列在畫面中央的一雙雙赤腳似乎奪取了觀者的眼球，
顯示出作者對細節的迷戀，但是卻也有寧靜哀婉的情愫表達。他為伯
克郡的伯克雷爾禮拜堂做了人型裝飾，有深邃的宗教敏感。

　　喬治亞・歐基芙（Georgia O keeffe）的《藍色星空下的十字架》（1929），巨大的黑色十字架映襯在繁星點綴的夜空中，似乎是從屋裡往外眺望，這十字架是窗框的一部分，因此風景是自然、恬靜的，並沒有十分濃烈的宗教氣氛。十字架這個象徵著人類普遍苦難和救贖的神話帶上了現代抒情的特點，彷彿在自然的陶醉中進行自我精神的洗禮。

　　作者在解釋自己的創作意圖時說：「這幅畫藉由運用象徵的表現手法，描繪在 20 世紀初俄國布爾什維克黨和俄國東正教之間的緊張狀態。在1917年十月革命之後，布爾什維克黨推翻了沙皇的獨裁統治，建立了中央集權的政府。此時，在俄國還有強烈反對東正教及破壞教堂的事件在持續發生，乃是因為布爾什維克黨持守無神論，在十月革命後的首要行動之一就是宣告政府與教會的正式分離，這個特殊的事件能夠被用來表現出人們對宗教信仰的需求與反宗教教育思想之間的鬥爭。」

　　在當代繪畫中，依舊有許多畫家仍然鍾情於宗教的題材，其中的緣由十分複雜，不可統而論之，這其中當然包含了藝術家對於宗教的個人認識。但是，現代藝術的宗教繪畫，已經無法讓觀者進行自發的、全身心地與聖像進行溝通與對話，因為有一些繪畫，反映的並不是基督教的宗教情緒，而僅僅是藝術家的自我表現和人格寫照，那已不是一種視覺的說教和教義的圖解，甚至還可能是對宗教的質疑和顛覆。因為，對藝術家而言，重要的不是宗教，而是藝術。例如，法蘭西斯・培根（Francis Bacon）一再利用屠夫的肉與耶穌釘死在十字架之間的關係、注射器與釘死耶穌之間的聯繫等來使得自己的畫意變得十分模糊。1945年 4 月，他在倫敦的利菲弗美術館展出的系列作品《以耶穌釘十字架圖為基底的三幅習作》（1944），以橙色為底色，畫裡有三個歪扭的怪物做鬼臉。這樣的表現自然引起不小的爭議。但引起更大爭議的是安德斯・塞拉諾（Anders Serrano）的尿液裡浸泡的十字架，克里斯・奧菲利（Chris Ofili）的大象糞便組成的聖母瑪麗亞肖像。前者力圖說明尿液並不是汙穢的東西，如果從視像上看也如此；而後者則辯解

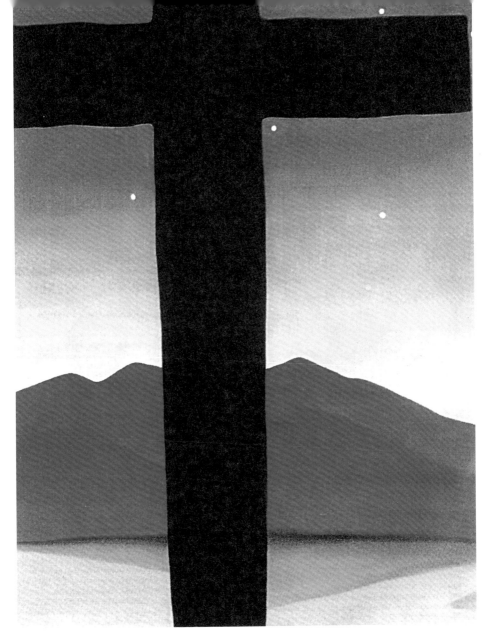

喬治亞‧歐基芙《藍色星空下的十字架》，1929

說，作者出生於非洲，而非洲則把大象糞便看成是滋養的象徵。這一些
已經是對禁忌的大膽冒犯，藉由對禁忌的冒犯或者是褻瀆神靈而揭示
另外的道理。通常，也就引起天主教徒們的紛紛抗議。

# 破解當代藝術的迷思

左圖：菲利浦・德・尚拜寧《聖昂熱利克院長和修女蘇珊》，1662

右圖：傑夫・昆斯《聖約翰施洗》

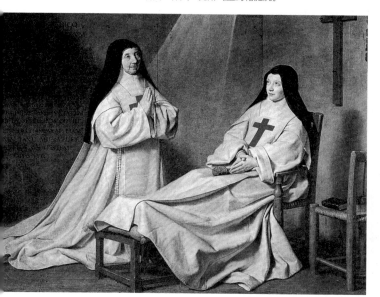

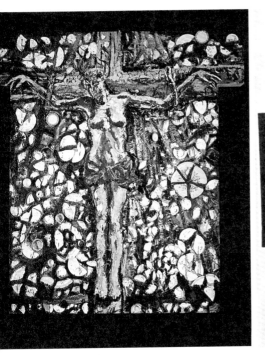
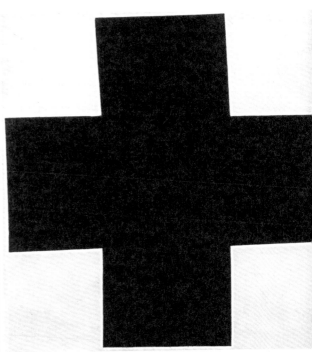

左圖：朱利安·斯切納貝爾《生命》

右圖：凱西米爾·馬列維奇《黑色十字架》，1915

# 07 浴盆是一個象徵

　　我沒有考證過浴盆發明和使用的歷史，但是知道大致接近現代浴缸的雛形在19世紀已經出現，而到了20世紀才在普通家庭普及開來。茱莉亞·卡瑟戈的《自由、平等、清潔：20世紀的衛生風尚》，記載了20世紀初只有4％的法國家庭有浴盆。但是在當代行為藝術中，浴盆是一個不可或缺的角色，這倒是令人分外的思考了。大抵暴露出身體的行為總是和浴盆發生著關係，是身體寄託的一個場所。例如特雷莎·穆拉克（Teresa Murak）的行為藝術《種子》（1969），把自己浸泡在浴盆裡，周圍是棕黃色的泥漿掩蓋了身體。史圖爾特·布雷斯利（Stuart Brisley）的《今天，無所謂》（1972）則把自己浸泡在一個骯髒的浴盆中，呈現著一種令人厭惡的汙穢感。藝術家在倫敦畫廊之家進行表演，浴缸裡充滿垃圾和動物肢體，在這樣的湯水中，布雷斯利浸泡了近一周的時間。這種不健康和受虐的色彩傾向，充斥在表演的過程中，藝術家或許就是以這種極端的方式，來宣洩內心深處對社會和宗教道德規範的不滿。

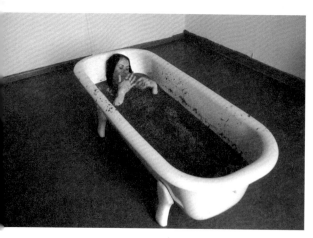

特蕾莎·穆拉克《種子》，1989

史圖爾特·布雷斯利 《今天，無所謂》，1972

　　也許浴盆又像是一個子宮，適合於蜷縮在裡面尋找一種溫暖的安全感，周圍的溫水猶如子宮裡的羊水，激起一種原始的情感。納比派畫家皮埃爾·波那爾（Pierre Bonnard）也喜歡畫浴盆中的女人，20世紀 30年代到40年代是他創作浴者題材的大尺幅作品的高峰期，而《浴缸中的人體與小狗》（1942）成為這類題材的終結之作，浴水從圍繞女裸體（也許就是他的妻子瑪莎）的浴池邊略閃微光的瓷磚上映出她肌膚上最柔淡的色彩，明窗中透出的日光在女人面對鏡子凝視自身時在她的胸前閃爍。那麼是否浴缸或浴盆也涉及到一種有關女性情色的暗示？

# 破解當代藝術的迷思

皮埃爾·波那爾《浴盆裡的裸體》，1937

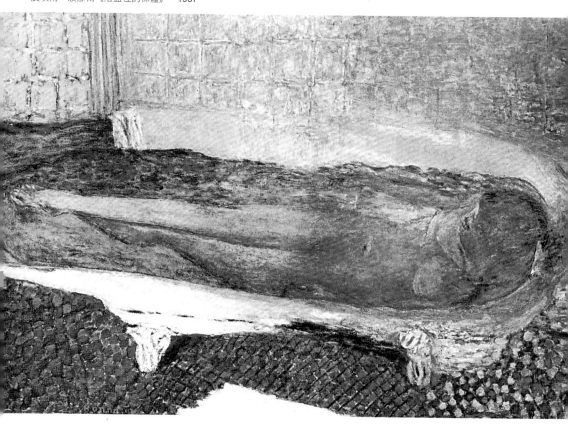

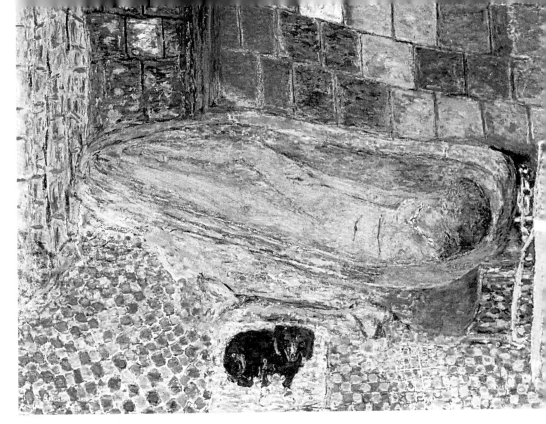

皮埃爾‧波那爾 《浴盆裡的裸體》，1941—1946

　　在波那爾的畫《入浴》中，人體躺在浴缸裡，彷彿死屍一般，浴缸的形狀被收縮得看上去像是一塊孤零零的墓碑。的確，浴盆有時也像一個打開的棺材，或者說是墳墓，躺在其中，也許是一個永遠的長眠。許多兇殺故事的場景，都把浴盆作為一個很好的道具。鮮血從白色的肉體上流下來，流進了水裡，浴盆裡的水逐漸變紅了起來。一個女權主義的批評家或者會對此有強烈的和男性觀點不同的反應，例如琳達‧諾徹林曾經在其論文《波那爾的「浴者」》中帶著強烈的語氣說：「我要用一把刀刺向這些外表令人愉悅的人體並大聲呼籲：『快快覺醒！擦乾水！把他扔進浴缸裡！』」或許，這和琳達本身的經歷有關係，因為她寫到母親常對她說：「離開浴盆，否則你被泡化了。」這種對浴盆的恐懼與迷戀讓人聯想到從子宮到墳墓，生命的開始與終結，洗禮盆和靈柩。

53

# 破解當代藝術的迷思

這也會讓人們聯想到雅克-路易‧大衛（Jacques-Louis David）的《馬拉之死》（1793）。這幅最為有名的、涉及浴盆的繪畫，也是大衛最偉大的繪畫作品，牽涉到空間的概括和雕塑似的人體，有著高度戲劇化的效果，此時的浴盆，就如同死亡的棺木，有著鮮明的現實感。比垂死的馬拉更有意思的故事是關於博伊烏斯的。原西德莫斯布洛希市立美術館曾經舉辦了一個博伊烏斯的作品展，展出結束後，作品沒有貼上標籤就放入了地下室，其中有一件作品是博伊烏斯兒時母親為他洗澡用的兒童浴缸，博伊烏斯在骯髒的浴缸裡塗上了凡士林，貼了膠布條，用白綢帶包了些黃油放在缸裡。有一天館裡要舉辦活動，館長夫人到地下室去找椅子，發現了這個小浴缸，覺得正好可以用來冰啤酒，便請人把它抬上來刷洗得乾乾淨淨，用完後又放了回去。後來美術館要把借來的展品歸還借主，這才發現闖下了大禍。此事如何了結不得而知，但是如果博伊烏斯還健在，或可把這行為也看成是他整個作品的一部分吧？

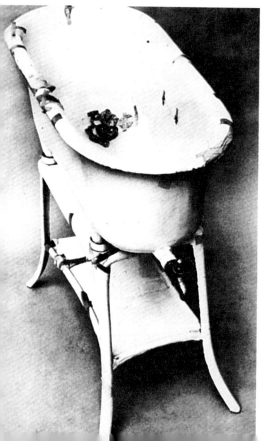

左圖：約瑟夫‧博伊烏斯《兒童浴盆》，1960

右圖：雅克-路易‧大衛《馬拉之死》，1793

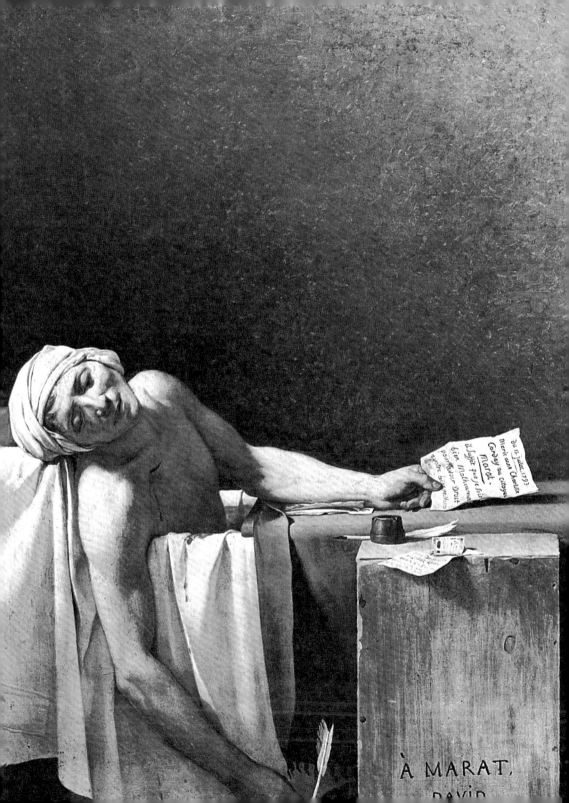

Du 13 juillet 1793
Marie anne Charlotte
Corday au citoyen
Marat.
Il suffit que je sois
bien Malheureuse
pour avoir Droit
à votre bienveillance

À MARAT,
DAVID

# 08 老闆的行為藝術

　　猛地一看到這張照片，我以為是什麼人玩的行為藝術，因為在社會自然場所用油漆塗抹的行為藝術，例子並不少見，裡面也大大地含有深意。例如我所在學校的一個雕塑系畢業生，曾經在香港回歸前用紅色油漆塗抹了女王雕像，作為對港英政府的一種抗議方式，並甘願為此承受法律的制裁。最近看到的索尼電視的影視廣告，在英國格拉斯哥拍攝，用了70 000升對環境無害的顏色，在高樓建築物各處設置爆炸點，炸開五顏六色的雨霧，將整個建築污染成繽紛的彩色，場面相當壯觀。最後的清理耗費了60個工人 5 天的時間。像這種大面積地用油漆塗抹山地的舉動，過去倒並未多見，也算是一個富於創見的行為，特別是在這深冬季節，醒目地呈現出一種怪異的形象，令人印象深刻。假如是在春夏，恐怕就不會如此引人注目吧，因為油漆是不會隨著季節的變化而改變顏色的。這就是行為藝術的妙處，豔綠的顏色在季節的變化中一點點顯示出來。如果是針對環境的破壞，也還是挺有意思。

四川老闆油漆荒山，2007

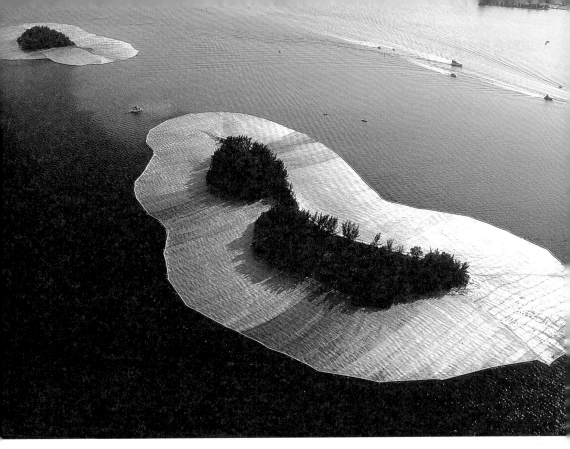

克里斯托和傑尼・克勞德《被包圍的島嶼》，1980—1983

可惜創作者本意不是如此。據報導，一個四川籍的杜姓老闆，沒有經過任何部門的批准，花費上萬元將一千多平方公尺的紅岩石塗上綠色油漆，其目的是為了改變風水先生所說的「風水」。

這個塗抹事件發生在昆祿公路富民縣城段，大營鎮梨花村附近的老首山被挖成凹槽的部分的岩石上塗滿了與周圍環境非常不協調的綠色油漆。被油漆染綠的岩石大約有30公尺高，50公尺寬，油漆桶被隨意地丟在附近。一位居住在附近的男子說，這裡原來是個採石場，被政府封停後就一直閒置。去年七、八月份，突然來了幾個工人，用噴漆將山體上的石頭統統塗成了綠色。

當地縣政府表態說：在綠化工作尚未取得全面成功之前，塗抹綠漆對當地環境暫時起到了美化效果。這個表態饒是有趣，我覺得簡直就是配合老闆的行為藝術，將其荒誕性發揮到極致，令人忍俊不禁。所以，行為藝術也需要相關者的參與和配合，這個縣政府是極好的角色。從「綠化」方面來說，我覺得比北京市曾經用染色的塑膠假草地「綠化」草坪還是要省錢一些。

富民縣農林局楊副局長接受記者採訪時說，據他們瞭解，將裸露的岩石塗成綠色的老闆姓杜，是四川人，他早年曾經承包過該採石場，後來採石場被政府關閉。去年 7 月，他曾經口頭向農林局的有關領導表示「要將那裡的岩石塗成綠色」，由於岩石屬於非林用地，農林局管不了，所以就答覆他：「你要塗是你的事，我們管不著。」

記者撥通了杜老闆的電話，正駕車回四川老家的杜老闆接受了電話採訪。生活新報：「是你派人將老首山裸露的岩石塗成綠色的嗎？」杜老闆：「是啊！」生活新報：「具體時間是什麼時候？有幾個工人參與？一共花了你多少錢？」杜老闆：「去年 7 月，7 個工人都是我自己的，每天只供他們吃飯就行了。全部工程一共花了我一萬多元。」生活新報：「你為什麼要把石頭塗成綠色的呢？」杜老闆：「我原來承包過那個採石場，賺過一些錢。後來，我就在採石場附近蓋房子安家，大門正對著採石場裸露的紅石頭。之後，生活和事業都非常不順。風水先生說，採石場裸露的紅石頭『衝』了我家的風水，於是，我就讓工人將紅石頭塗成綠色。」生活新報：「你將石頭塗成綠色經過有關部門的批准了嗎？」杜老闆：「沒有。我不清楚要辦理什麼手續，找什麼部門批。」

唉，這個老闆不懂得行為藝術是不需要解釋的，這一解釋就顯得傻逼；記者不懂得行為藝術需要誤讀，這一追問，就沒有了可以琢磨的餘地。

安迪・高德斯渥奇：地景藝術，1991

另外，據法國媒體2008年 3 月 5 日報導，智利裔丹麥藝術家馬科・伊瓦里斯蒂日前宣佈，為了提高人們對環境問題的關注，他將用1 200升紅顏料將法國和義大利交界處的西歐最高峰——海拔4 808公尺的阿爾卑斯山白朗峰的一座峰頂塗成紅顏色，然後在峰頂宣佈建立一個名叫「粉紅國」的獨立國家。

據伊瓦里斯蒂的登山嚮導邁克爾・波德特稱，為了測試一下塗漆效果，伊瓦里斯蒂已經在海拔3 400公尺處的瓦利・布蘭徹谷地區，先用顏料嘗試「塗漆」了一部分山區。伊瓦里斯蒂稱，他已經找了15名身強力壯的人，將1 200升混合著水的顏料拖上了白朗峰的一座峰頂，他將在不久後將這些顏料全部傾倒在這座山頂上，炮製出一個面積大約2 500平方公尺的「紅色山峰」。整個計畫預計耗資 5 萬歐元，而這筆費用將全由伊瓦里斯蒂本人買單。

伊瓦里斯蒂拒絕透露他用紅色顏料「油漆」白朗峰的具體日期，因為他不想「給法國員警提供任何線索」。伊瓦里斯蒂說：「我的目標是將具有神話色彩的白朗峰轉變成一座紅山，並在上面建立一個主權國家『粉紅國』。」

據伊瓦里斯蒂稱，他的「白朗峰計畫」除了希望引起人們對環境問題的關注外，還試圖向人們提出另一些問題，譬如：誰擁有大自然？誰擁有湖泊中的水、地面上的雪、田野裡的花和雨林中的樹木？伊瓦里斯蒂宣稱，他有「權利」在阿爾卑斯山白朗峰上建立一個「多元化和寬容化的非暴力國家」，因為他認為白朗峰「並不僅僅屬於法國」。伊瓦里斯蒂說：「法國可以在數千公里外的法屬玻利尼西亞進行核子試驗，如果他們試圖阻止我為了和平目的而佔據白朗峰上的一小塊土地，那麼他們顯然擁有雙重標準。我的『白朗峰計畫』將絕對不會對環境造成任何污染。」

然而，伊瓦里斯蒂的「白朗峰計畫」顯然不會受到山腳下的法國加穆尼克斯市市長邁克爾・查萊特的歡迎。早在2007年12月，當

上圖：克瑞斯·布斯在森林雕塑公園裡的作品

中圖：克里斯托和珍妮·克勞德《山谷巨幕》草稿，1972

下圖：克里斯托和珍妮·克勞德《山谷巨幕》，1972—1976

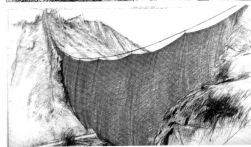

伊瓦里斯蒂透露他的「白朗峰計畫」時，查萊特市長就宣稱這一計畫是「愚蠢和非法的」。被阻止是對的，不能說得好，做的又是另外一回事。

　　大地藝術家的作品通常和環境有關。例如克里斯托（Christo）和珍-克勞德（Jeanne-Claude）的《山谷巨幕》和《蜻蜓帷幕》，以及《被包圍的島嶼》，形成了巨大的地景藝術，但是這些並不是永久性作品，不會對環境造成破壞。而安迪·高茲沃斯（Andy Goldsworthy）的地景藝術真正稱得上是環保的，材料取之於自然，靈感來自於自然，作品隨著時間的流逝而自然消融。我看過記錄他創作過程的影片，讓我非常著迷。

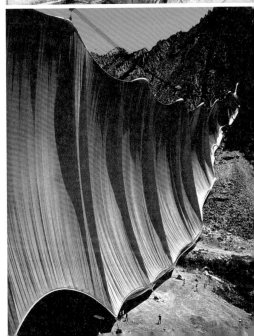

# 09 男的不裸女的裸

在古典繪畫裡出現了很多女體，這是不足為怪的，男人體相對就少得多。提香·韋切利奧（Tiziano Vecellio）畫過一張《維納斯和阿多尼斯》，畫中裸體的維納斯挽留著狩獵的阿多尼斯，宛然流露出一種情愛的依戀，但到底是神話而非現實。提香在1509年還畫過一張《田園合奏》布面油畫，藏在羅浮宮。在田園風景中奏樂的男子彼此相望，交談著什麼，背坐持笛的女子是裸體的，正看著交談的兩個男子，畫面左邊站立的裸體女子正在把水倒入石棺般的井口，好像與其他人無干，實際上這兩個裸女都是女神的象徵，也許正是詩人吟唱的對象呢，卻有一點憂鬱的情調。也許，畫面是寓意的、象徵的，裸體便不顯得那麼觸目了。這一點，在《普拉多的維納斯》中也體現了。

愛德華·馬奈（Edouard Manet）畫《草地上的午餐》，相信和這種傳統有一些關係。1863年4月，馬奈參加了落選沙龍展，《草地上的午餐》立即引起了觀眾的注意，甚至連皇帝拿破崙三世都認為它是淫亂的，批評家也斥之為「粗俗」。招來這樣的非難並不僅僅是由於馬奈的

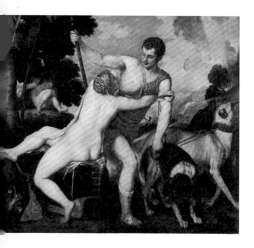

畫法，而是在於馬奈如此的處理——將女神變成現實生活中的普通人，撕開了古典的幌子。畫中衣冠楚楚的男人明顯是紳士階層，前景一個裸女坐在那裡，背景還有一個裸女正從水中上岸。而且，對裸體的描繪，馬奈沒有採用「莊嚴的」棕色調，而選用了清晰明快的描繪方式。這自然激起人們強烈的反響，被指責為有傷風化，觸犯了社會道德的禁忌，也就表明了現實的裸體在藝術表現中的約束。

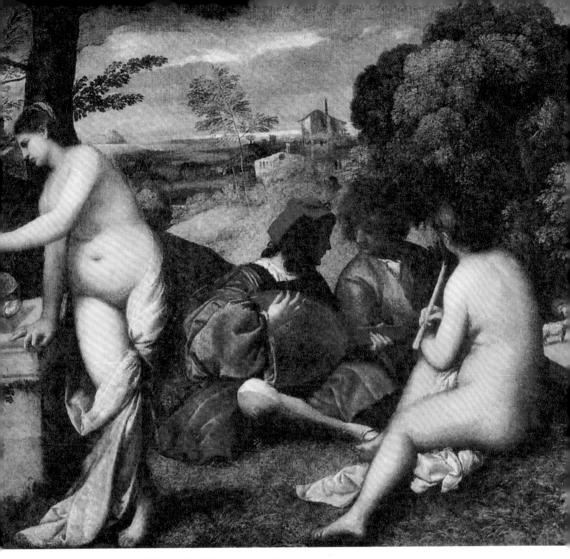

左圖：提香‧韋切利奧《維納斯和阿多尼斯》，1553—1554

右圖：提香‧韋切利奧《田園合奏》，1509—1510

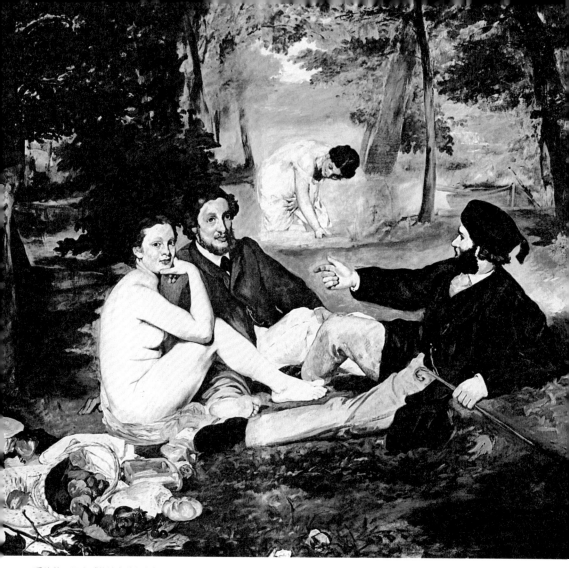

愛德華・馬奈《草地上的午餐》，1863

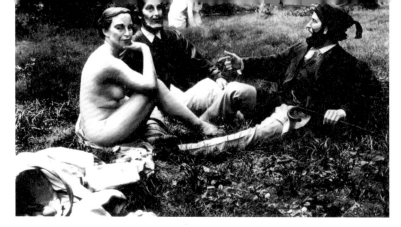

J.西沃德·小詹森的仿製雕塑,1994

　　一百多年後的今天參觀奧賽博物館,《草地上的野餐》一下子從視覺上打動了我,於是理解了馬奈。在藝術家眼裡,女裸體肌膚光華有澤的乳白色,與層層樹蔭的濃淡墨綠有著出奇的對比效果,色彩的美麗無可言喻。更何況,前有無數關於風景裡的女體畫,例如吉奧喬尼(Giorgione)的《安睡的維納斯》,宮廷畫家弗朗索瓦·布歇(Francois Boucher)的《獵神》,還有剛才所說的提香的《田園合奏》,只不過馬奈將其畫成了現實生活。可是對於馬奈而言,紳士們的黑色禮服實在是畫面不可或缺的重要色彩,於是現世的禮法無關緊要,完全可以不加考慮。時間證明了藝術的生命大於一切,生活倒在發生再現性的變化:裸體的沙灘浴、草地日光浴已經常見不鮮,週末晴好的日子,公園的草地上常有穿著三點式的年輕女人,躺臥在濃綠生生的草地上,大樹的陰影在草面劃下一道道暗綠,透著模糊的點點光斑。晰白的膚色被暖色的草綠襯托著,在陽光下熠熠閃爍,曲線的起伏抑揚頓挫,流淌著形體的旋律,恰到好處地終止在腳尖。

　　但是,休士頓當代藝術博物館主任馬迪·梅奧說:「我認為,在現代,後文藝復興時代,最為色情的藝術作品之一是馬奈的《草地上的午餐》,其性愛傾向部分來自於作品的誘惑性與出人意料。這幅畫作的展覽是革命性的,即使是在今天,看到草地上一位(裸體的)婦女被衣冠楚楚的男人所包圍時,它依然令人震撼。畫面中的一切都是有關男性的凝視的,在這個意義上,它是男性至上主義的。但最終的根本,它是色情的。」

可能就是因為這個原因，在1994年的時候還是它會引起人們的不安。J. 西沃德·小詹森（J. Seward Johnson）仿製了馬奈的這張畫，把它做成立體的，置放在普林斯頓附近的「大地雕塑」公園裡（Grounds for Sculpture），真人大小的彩色青銅人像在河邊悠閒地享受著野餐，忠實地演繹著馬奈的繪畫。但是，看上去真實的是人體，人臉卻更像是假面具，似乎掩飾了人的真實，面具流露出一種憂鬱的氣質，也許，詹森已經想到這會令普林斯頓保守的鄰居們感到不安。但是，這件雕塑仍然吸引了很多的參觀者。

與之相對比的是在古希臘，女性倒是從來不在公眾場合裡赤身露體，希臘的男性卻是裸體參加奧林匹克運動會的競技。在藝術中，無論繪畫或雕塑，希臘諸神和英雄也是裸體的形象，希臘男子的裸體雕像也是比比皆是，這真是女的不裸男的裸了。雖然，雕塑家多是男性。自然，女性在現實中雖然不裸，在藝術中卻是裸的，儘管裸體的

左圖：那不勒斯國立考古博物館《持矛者》，西元前450—440
中圖：雅典國立考古博物館《克羅伊索斯》，西元前530
右圖：勒佐卡拉布里亞考古博物館《武士》，西元前460—450

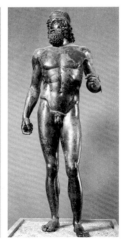

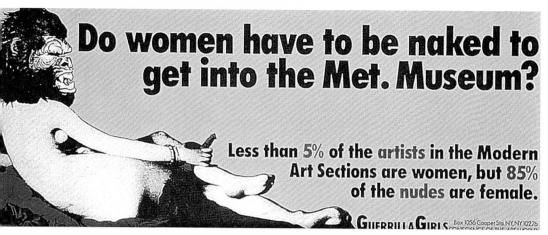

「遊擊女孩」海報，1989

斷臂維納斯曾經被當時的居民所拒絕。

如今這個社會還是男性的社會，男性掌握藝術的話語權。美國一個匿名女性主義藝術家團體「遊擊女孩」1987年在曼哈頓的蘇荷區張貼海報，海報有著這樣的廣告語：「女性必須裸體才能進入美術館？女藝術家的作品收藏在現代美術中少於5％，但85％的裸體是女性的。」這揭示出男性中心主義在文化體制中的霸權。

葉蔚然寫了一首長詩《獻給帶黑猩猩面具的遊擊隊女孩兒》，其中第二段出現了許多物品名詞：

香蕉　左派　紅色臂章　黑手套
領袖　刑具　針管　玫瑰
殖民地　絲襪　中山裝
信用卡　避孕套　尖叫
美國國旗　陰毛　人體炸彈
精液　海洛因　古巴雪茄　共產主義
帶黑猩猩面具的女孩兒都有戀物癖

而這些物品和帶著黑猩猩面具的女裸體結合起來，便成為遊擊隊女孩最有力的形象武器。

67

## 破解當代藝術的迷思

　　行為藝術家瓦尼薩‧比克羅夫特（Vanessa Beecroft）在古根漢美術館裡實施的行為藝術《展示》，用15個年輕女模特兒穿著比基尼，另有 5 個裸體站在展廳中，讓衣冠楚楚的男人參觀。通常在伸展臺上出現的展示卻在這裡演出，揭示出一種性的潛在的含義，衣冠楚楚的參觀者更像是以嫖客的眼光在欣賞。從這一點看，女藝術家的眼光是尖銳的。這真是男的不裸女的裸的背後最好的闡釋了。

　　男人不裸女人裸的藝術表現有的時候很像黃色照片，隱去男性的形象甚至身體，而把女性暴露在鏡頭前。為什麼不會是男人裸體而女人穿著衣服？這和畫家是男性有沒有關係？或者是以男性為主要的觀看對象？我相信是有的。既然性的裸露有明顯的社會性，在女權主義日益高漲的趨勢下，我相信，總有一天女權主義畫家會畫這麼一張畫——穿著禮服的女士們曼搖花扇，坐在林間的草地上，男人們裸體坐在旁邊，給女士斟上茶來。在我寫完這篇短文後，我發現並不是女性藝術家，而是時代服裝設計大師伊夫‧聖洛朗早在1998年就實現了我的願望：在他的「酷兒」時裝表演系列裡，對馬奈的《草地上的午餐》進行了戲仿，果然在表演中，男性成為了裸體，而女性穿上了職業服裝。

左圖：瓦尼薩‧比克羅夫特《時尚人》，2002
右圖：瓦尼薩‧比克羅夫特系列行為藝術

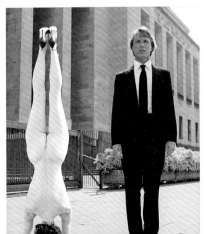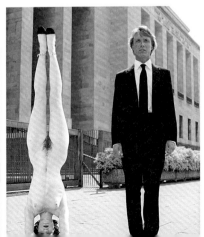

# 10 虛擬還是真實

　　傳統的藝術模仿自然與現實，是一個企圖再現世界「真實面貌」的「解釋」過程。為了盡力再現現實的真實，人們不得不去研究解剖，研究空間透視，研究寫實的表現技法，仔細地觀察現實的物體細節。但是，描繪藝術最終都只是盡可能地接近現實的真實，儘管有些逼真的描繪看上去似乎比現實還要「真實」，但從根本意義上講並不能真正再現真實。尤其攝影術發明後，藝術轉向表現內心思想情感的表現，不再去關注現實的真實。

　　但是，如今又倒了過來，依託電腦技術，產生了另一個可視的世界，後現代的仿像（英文為Simulacrum，或者可以譯作假像）追求的是偏離真實的圖像，是追求虛擬的相似，也就是虛假的真實。並且，虛擬世界日益藉由網路、圖像影響著我們的視覺和意識，造成了人們對於什麼是真實的產生巨大困惑。「假作真時真亦假」，虛擬的世界和真實的世界幾乎難以分辨，電子遊戲的情景畫面在技術上越來越接近真實；技術拼接的錄音磁帶可以將一個人的隻言片語變成一段從未發生過的對話，送呈法庭；在廣告中，故去多少年的老電影明星開起了剛剛出品的新型寶馬汽車；在《阿甘正傳》裡，漢克斯飾演的阿甘和真尼克森握手；而魔幻影片場景藉由數位化製作愈加真實，如風靡一時的電影《魔戒》系列，可以輕易地再現幻想的真實。

　　比爾·蓋茨也在《未來之路》裡預言：隨著現代資訊技術的迅速發展，工程師已有能力製造真實的感覺。戴上顯示彩色圖像的眼鏡、身歷聲耳機，所見所聞就是電腦製造的「真實」的音像。因此，虛擬正一步步地進入我們的生活，而不是僅僅在電影中呈現。那麼，分辨真實和虛擬也變得十分困難起來。記得有一部電影，描寫一個人從他有意識起就生活在一個刻意營造的環境中，周圍所有的人都是演員，配合著演出一齣真實的戲劇，只有他一個人不知道。直到有一天，他終於厭煩了這個環境，要到海外去生活，在克服眾人的阻撓後，駕駛小船最終划到了海平線，在那裡卻是一個佈景螢幕等著他。螢幕的背後，才是一個真實的現實世界。

　　這個電影實際大有深意，我們常常生活在虛擬中而不自知，或者我們選擇有意識地生活在虛擬中。美國影片《大魚》（BIG FISH）實際上就是這個主題，電影中的父親吹牛說年輕時在外面見過無數世面，給自己營造了一個未曾發生過的生活經歷，並且陶醉在其中，也就用快樂裝點了其平淡無奇的生活。有的時候，我們寧願相信虛擬是

愛麗絲·傑克遜攝影圖片

真實的，我們不願看到真實的殘酷。我們逃避真實前往虛擬，虛擬讓我們心靈倍感輕鬆。因為，我們是凡人，我們對抗不愉快的真實的能力有限。如今，網路世界給我們提供了躲在虛擬世界的無限可能。

除了藝術之外，作為真實的攝影也在虛擬真實。據報載，英國攝影女藝術家艾麗森‧傑克遜（Alison Jackson）拍到了一些世界名人的生活「隱私」，比如布希「玩魔術方塊」，女王「蹲馬桶」，戴安娜和多迪「抱子圖」，萊溫斯基給克林頓「點雪茄」，威廉和哈利兩王子「給女王修車」，等等。這些照片被英國媒體刊登後引起軒然大波，不僅刺激了英國王室，也讓英國公眾感到震驚。實際上，照片都是利用「冒牌替身」拍攝的，並非是真實的偷拍。艾麗森自己解釋說：「我只是將公眾的想像用攝影畫面表現出來而已。」

陳丹青在他的《退步集》裡說：「『記錄』、『見證』、『現實』、『瞬間』，是攝影話語中最常見的詞。對此，攝影機天然地難辭其責，彷彿『原罪』。」結構符號學家羅蘭‧巴特（Roland Barthes）在《明室》中寫道：「攝影的『所思』乃是『此曾在』，其結論為『攝影、瘋狂，與某種不知名的事物有所關聯』。」在此書的結尾，羅蘭‧巴特說：「社會致力於安撫攝影、緩和瘋狂。因為這瘋狂不斷威脅著照片的觀看者……為此，社會有兩項預防的途徑可採用：第一條途徑是將攝影視為一門藝術，因為沒有任何藝術是瘋狂的。攝影家因而一心一意與藝術競爭，甘心接納繪畫的修辭學與其高尚的展覽方式。……另一安撫途徑是讓它大眾化、群體化、通俗化……因為普及化的攝影影像，借展示說明的名義，反而將這個充滿矛盾與衝突的人間給非真實化了。」

莫瑞茲奧‧卡特蘭《他》，2001

　　羅蘭‧巴特施於攝影兩個符號，即「藝術化」與「大眾化」，法國後現代主義思想家讓‧布狄厄（Jean Baudrillard）曾經警告：「危險的是，攝影被藝術所侵蝕，它已經成為藝術。攝影雖有著人類學的幻覺，但如果從美這一頭進入，它的人類學特點就要失去了。」布狄厄還說：「起初媒介反映現實，然後偽裝現實，最後將完全取代現實。」他認為，整個世界將被轉換成所謂的「人工自然」的「超真」，真實已經失去意義，不過是圖像、錯覺、模仿而已，而摹本比他想要表現的對象更加真實。

　　巴特和布狄厄掐起了架。巴特想要呈現攝影的藝術性，呈現攝影機在人類思想界的延伸意義，從而完成其從物品功能到符號意義的轉向。布狄厄則強調了攝影的現實性具有的人類學的「真實記錄」。的確，觀看攝影的經驗，用陳丹青的話說：「目擊一幅原版照片，比鏡頭目擊真實更具說服力。凝視原版的質感與尺寸——這質感、尺寸絕不僅指作品的物質層面——是不可取代的觀看經驗，並從深處影響一個人。」但是，碰到了像艾麗森這樣的攝影藝術家又該如何看待呢？

　　攝影到底該如何定義？攝影究竟是一種象牙塔裡的藝術還是現實的一面鏡子？它對事物瞬間的定格是紀錄歷史還是歪曲真實？它到底是可登大雅之堂之物還是滿足窺秘狂或自戀狂潛意識的某種工具？或者也是一個虛擬真實的有效工具？

莫瑞茲奧・卡特蘭 *The ninth hour*, 1999

## 破解當代藝術的迷思

　　替身畢竟還僅僅是相似，雖然相似已經具有欺騙性，但是細心地觀察還是可以看出破綻。自然，故意製造的真實，你是無法藉由觀看辨認真實的，只能依靠理性的常識判斷。這個藝術家還拍攝了戴安娜王妃與美國電影明星瑪麗蓮‧夢露相攜到商場購物的照片，顛倒時空的照片依據常識可以判斷真假，但是如果常識的判斷也無法發揮作用呢，我們就只有恍惚。在虛擬和真實之間徘徊，或者被虛擬所欺騙，或者懷疑真實是虛擬的。因為，如果要做到虛擬的場景好像是真實的，技術上已經沒有問題。但是像莫瑞茲奧‧卡特蘭（Maurizio Cattelan）的雕塑作品《他》，塑造了跪著的希特勒，另一幅作品 The ninth hour 塑造了倒地的教皇的形象。當然，可看出這手法的真實與現實的區別，卻也讓我們掂量其中的含義，藝術作品的真實遠非照片所要達到的目的那樣迷惑人們的判斷。至於現實中造假的新聞照片則是故意以假作真，除了引起我們的厭惡之外，並不能引起我們更多的關於人類社會的反思。

　　那麼，虛擬和真實的倫理界限在什麼地方呢？藝術與偽造的界限又在何方呢？艾麗森的照片還在英國皇家藝術學院的藝術展覽秀上展出，本來女王的丈夫菲利浦親王將為這個展覽舉行揭幕儀式，卻因為這張照片拒絕出席開幕式，但是，趕來參觀的遊客卻將整條大街堵得水泄不通。網路上也有將當紅女明星的頭像嫁接在色情的裸體照片上，移花接木地吸引好奇者，這也是人類本能的偷窺心理的折射，那麼改頭換面的故意「惡搞」呢？

　　如今，借助網路，我們得以生活在虛擬的世界裡，在這個漫無邊際的虛擬空間，我們和「虛擬」的人談話；或者說，在現實中，我們是虛偽的，在網路上，我們是真實的，同時又有著虛擬的身份。在網路上，我們愛上一個虛擬的人，實現虛擬的性愛，並且這種性愛隨著更多的工具發明而接近「真實」。我們為虛擬的消息而真實地感動，我們為真實的感動罩上虛擬的光環……

　　在華盛頓2007年莎士比亞節期間，約翰・甘迺迪藝術中心舉辦了一個模擬審判，對莎士比亞筆下虛構的人物哈姆雷特誤殺大臣波洛・尼厄斯進行審判。美國最高法官安東尼・甘迺迪擔任主審法官。「哈姆雷特」由一名演員扮演，為他辯護的是著名電視節目主持人和三名律師。對於他仍然「活著」出庭，法官援引一條「新聞」解釋——哈姆雷特後來恢復了記憶，並最終康復。「哈姆雷特」的精神問題成為法庭爭論的焦點，因此法庭特地請來了兩名精神病專家來鑒定他的精神狀況。陪審團成員最後投票表決，認為哈姆雷特神志清醒和精神錯亂的各為6人。上千觀眾旁聽了審判。

　　在製造「真實」的虛擬方面，人類還能走多遠？當虛擬和真實是如此不可分離，不可分辨，相信很快這一個哈姆雷特式的問題就會擺在人類的面前：虛擬還是真實，這是一個問題。

# 11 女性身體的自我關照

　　女性裸體——這是一個西方繪畫與雕塑藝術中的重要題材，但是一直由男性佔據著話語的權力。上個世紀才有女性藝術家介入這個領域。更進一步說，裸體還是一個狹窄的概念，在現代藝術中，女性的身體成為女性藝術家表現的題材，其中則反映了多樣的主題。

　　相對於男性，女性對自己的身體有更多的迷戀。反映在藝術方面，我們可以看到女性藝術家在藝術創作中比男藝術家有更多對自身身體的表現。卡羅利·施內曼、草間彌生（Yayoi Kusama）和漢娜·維克爾在 20 世紀六七十年代都以自己迷人的身材在性與藝術的結合及其所激起的反應兩個方面進行創作。

　　在男性霸權的媒體社會裡，男性所架構出的大眾媒體裡的女性，總是光彩迷人的模樣，或者被規範成一個賢妻良母的形象。就像各種時尚雜誌的封面，女人被塑造成遠離現實的美麗，彷彿不食人間煙火，卻又帶有暗示的性感；是一種明顯的物化形象，沒有靈魂的徒有其表。女性的觀者在大量這種影像的影響下，就會不自覺地模仿影像中的女人，這種被潛移默化地指示了的女性成為一種無意識的欲求。因此，女性藝術家對自己的觀看，就有可能成為男性模式的觀看。

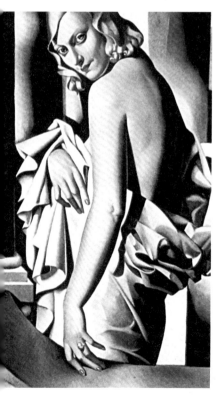

蘭比卡作品，*Portrait of Marjorie Ferrie*，1932

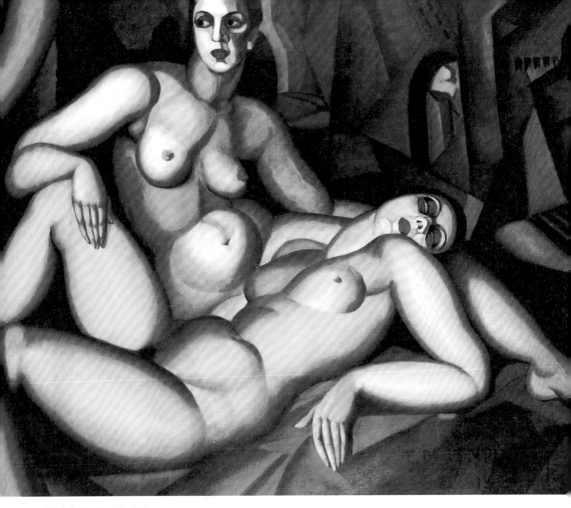

蘭比卡作品，*The Two Friends*

　　走紅於20世紀20年代的波蘭女畫家塔瑪拉・德・蘭比卡（Tamara de Lempicka）也常以女體為主題，但是蘭比卡的女人有著安格爾似的優雅，也不帶罪惡感地透露著色情的氣味。幾何化的立體主義形體，幾乎是女性情欲飽滿的頌歌，富於力度地表現著女性肉體的豐盈與強壯，既是同性戀社會環境的寫照，也可以滿足收藏其畫的有錢主顧的淫蕩之夢。或者平心靜氣地看，立體主義與新古典主義的結合，這也算是一種蘭比卡的魅力。

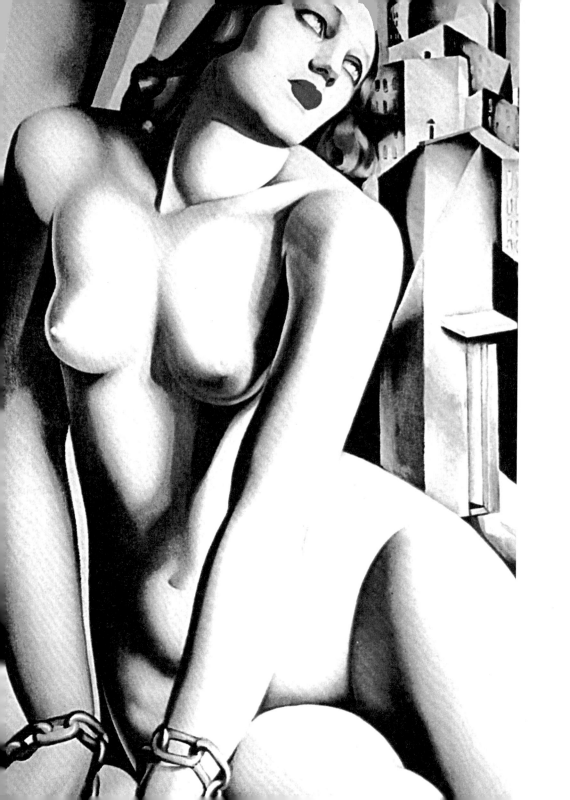

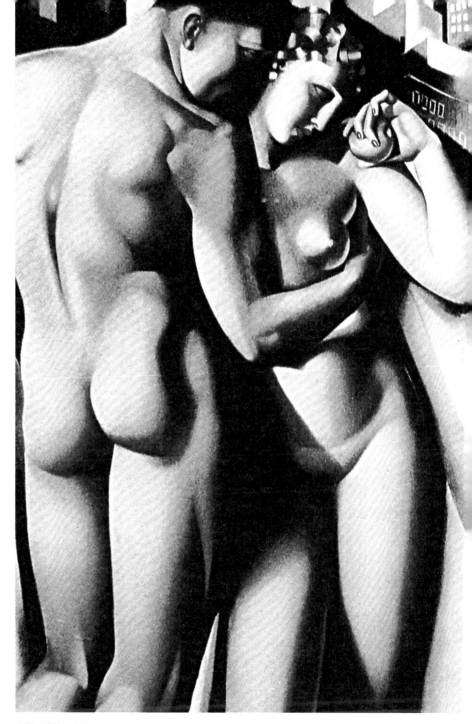

左圖：蘭比卡作品，*Andromeda*

右圖：蘭比卡作品，《亞當與夏娃》

# 破解當代藝術的迷思

　　墨西哥女畫家弗麗達‧卡洛（Frida Kahlo）經常將自己作為描繪的對象，在繪畫裡把自身分裂為《兩個弗麗達》（1939），或者成為《剪髮的自畫像》中手持剪刀、穿著西裝的中性弗麗達，顯示出對自身私密心理的剖析，以及在病痛和夢魘中的痛苦掙扎。視覺形象是天真而易於理解的，雖然是個人經歷的表現，卻反映出女性身體病痛的普遍感受。

　　更多的女性藝術家自覺於自己的身體和性徵，也許美國女畫家歐基芙算是隱晦的一個。歐基芙聰明地選擇了花卉代替女性身體器

官，將自己的身體與花卉氣質同構地結合在一起，從而使花卉呈現出一種無可言喻的性器官圖像。相信她對於女性的這種性徵有著獨特的理解，才能夠隱喻地將女性的秘密傳遞給觀眾，並且在禁忌的邊緣輕盈閃身，成為女性性器官的詩意歌唱者。有評論說，歐基芙喚醒了女性在藝術中獨特的意義與價值，在男性主導的背景下使女性自豪於自己的性徵差異，超越了男性眼光，這一點我難以苟同。歐基芙用花卉隱秘地表現了女性性器官的美，這的確是女性角度的描繪，還沒有一個男性畫家能夠把花卉的性徵畫得如此美麗，如此象徵地歌頌了女性的性器官。但是，歐基芙自己並不承認作品具有色情性和性意味，老實說，這種否認是相當軟弱的，因為，在男性的眼光看來，它依舊是具有明顯的性生殖器的特徵，充滿了美好情色的暗示。那麼，歐基芙到底顛覆了什麼？這仍然是值得懷疑的。

上圖：弗麗達‧卡洛《剪髮的自畫像》，1940
下圖：弗麗達‧卡洛《兩個弗麗達》，1939

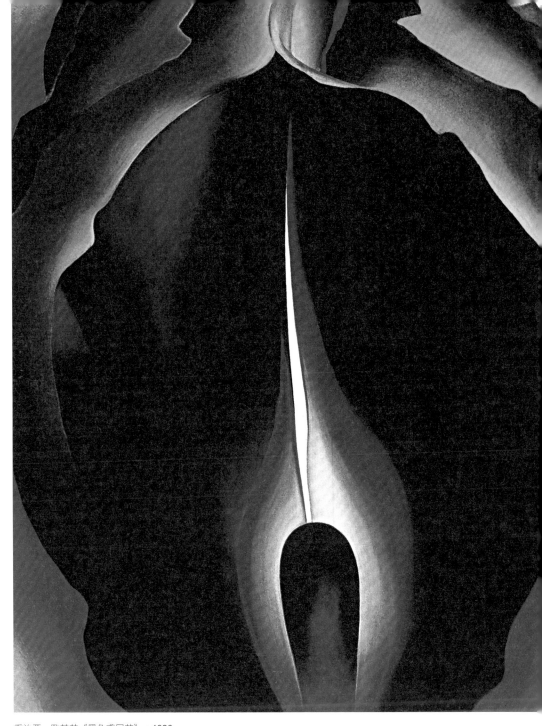

喬治亞‧歐基芙《黑色鳶尾花》，1926

# 破解當代藝術的迷思

1.喬治亞·歐基芙《音樂—粉紅與藍1》，1919

2.喬治亞·歐基芙《黑色鳶尾2》，1926

3.喬治亞·歐基芙《紅曇》，1923

4.喬治亞·歐基芙《粉紅背景的兩朵海芋》，1928

5.喬治亞·歐基芙《音樂—粉紅與藍1》，1919

6.喬治亞·歐基芙《黑色鳶尾3》，1926

1

2

3

4

5

6

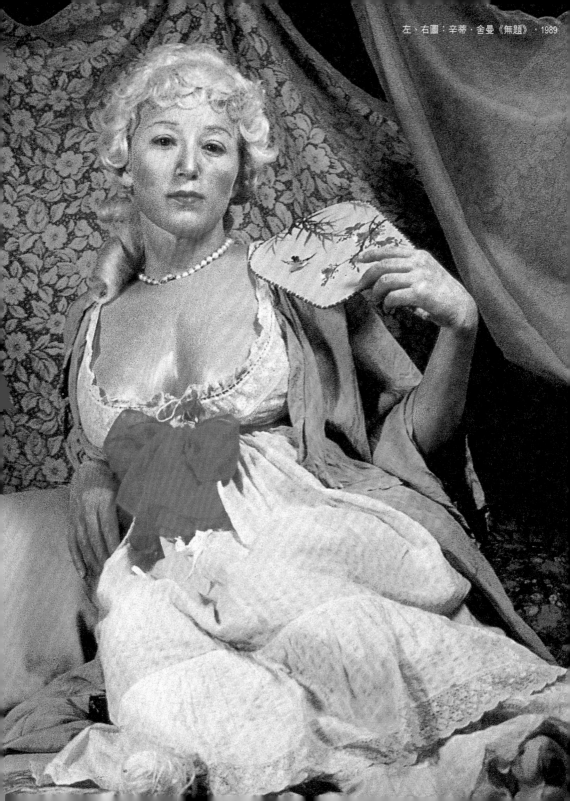

左、右圖：辛蒂‧舍曼《無題》，1989

　　美國藝術家辛蒂‧舍曼（Cindy Shermen）則與歐基芙不同。這是一位使用攝影手段來創作的女藝術家，作品裡的女性一向是舍曼自己，以攝影來檢視在多種角色扮演的文化中的自我。因此，舍曼兼有兩種身份，創作者和模特兒。她利用觀眾熟悉的電影、電視、廣告中的女性形象，藉由片段的再現將形象加以荒誕化。舍曼的自我觀照只是扮演，很少涉及女性的器官，也不是自戀或演示女性的美麗，相反這是她所要避免的。舍曼的自觀絕對是清醒地排斥著性的展示。舍曼為時裝設計師拍攝的廣告，與常見的女性美荒誕地對立，用荒謬的戲劇誇張手法——錯位的牙齒、傷疤、怪相，變形的身體、不雅的姿勢，顛覆著通常的女性觀照。雖然她在1992年的《性照片》裡使用了人偶和假器官，但是內容可笑滑稽，氣氛陰森，仍然是拒絕著男性的眼光。批評界認為，舍曼從女性的觀點出發，表現出女性觀眾在面對大眾媒體中出現的女性角色時所感受到的不適與不悅。學者裘蒂‧巴特勒認為，舍曼作品表現出女性觀眾或消費者對大眾媒體中女性形象認同的失敗，代表了對父權體系意識形態的徹底拒絕。舍曼的作品《無題95年》展示了一位頭髮散亂的女人，妝容凌亂，躺在床上，用黑色的床單蓋住自己，直盯著灑向她的燈光。雖然舍曼解釋該作品是展示人徹夜尋歡，凌晨才回到家的情景，但評論家們認定它展示的是一個被強姦後的場景。

　　奧倫也對女性自戀的心態作出了挑戰。通常，對女性形體的雕刻設計，反映出女性對身體美麗苗條的本能渴望，藉由藥物或物理方式塑身，甚至依靠醫學手術對自身形體進行再造，這是所謂的美容。但是奧倫把自己的身體比成了畫布或者雕塑的泥坯，不是為了美，而

是藉由手術呈現出對傳統美顛覆的形象，觀眾以恐懼的心理觀看手術的過程。而我在看到手術後的照片時，依然有作嘔的感覺，比看到美容失敗的黑人歌星傑克遜的那張臉要刺激多了。奧倫是要顛覆人們傳統美學的觀念嗎？猶如畢卡索畫出《亞威農的少女》。但是，畫和自身的改造是兩回事，我對身體有著天然的尊重，不喜歡以破壞身體的方式來進行所謂美學的啟蒙。雖然，「美容」是藝術家自身的權利。

　　法國著名的女性主義藝術家吉娜・佩恩（Gina Pane）藉由行為表現了女性受虐的心理感受，這種對疼痛的強調是藉由自我傷害來實現：在《未實施麻醉的攀爬》（1973）裡攀爬帶有尖刺的梯子；在《自畫像》（1973）裡點燃自己；在《Azione的多愁善感》裡用玫瑰刺刺傷自己；在《傷口理論》（1970）中用刮胡刀片割傷自己。

　　相比之下，露易絲・布儒瓦（Louise Bourgeois）則顯示出對抗的姿態：在作品《少女》（1968）的照片中，布儒瓦身穿長毛大衣，夾持肥大而圓潤的乳膠生殖器，臉上流露著詼諧的帶有一絲挑釁的微笑。凱瑟琳娜・西沃丁（Katharina Sieverding）則是利用重疊男性與女性的肖像照，用視覺手段打亂了女性與男性之間的清晰界限。猶如她自己留著短髮的照片，似乎只有紅色的嘴唇和指甲顯示著她女性的身份。西沃丁自己的面孔也成為作品的主題，顯示出凝視著這個世界的虛無和黯淡的光芒，其代表作有《變形者》（1973），《世界的邊線》（1999）等。

　　歐基芙用花來象徵女性器官，而漢娜・威爾克（Hannal Wilke）就直接用有彈性、可塑性很強的蠟和橡膠，以及黏土來塑造系列陰道雕塑。萊基亞・克拉克（Lygia Clark），1968年代表巴西在威尼斯雙年展展出作品：《身體之房》。穿

路易絲・布儒瓦《少女》，1982

上四小圖：凱薩琳娜‧西沃丁《變形者》，1973
左下圖：漢娜‧威爾克《星體系列》，1974—1982
右下圖：凱薩琳娜‧西沃丁《世界的邊線》，1999

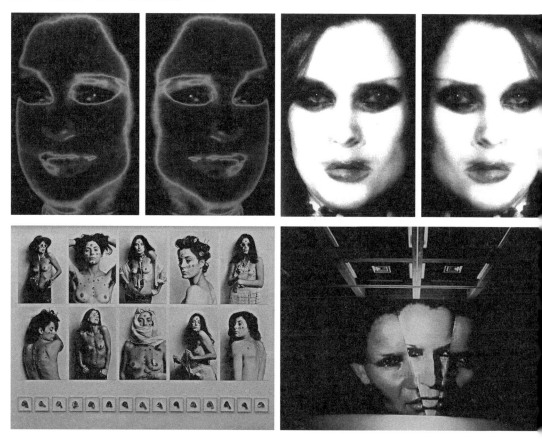

透、排卵、萌芽、排出。藉以傳達一種全面的女性身體的認識與體驗。
基基‧史密斯（Kiki Smith）的《無題》（1985），把身體內部的組織和
昆蟲、植物世界作了比較。複雜的腸道形態構造了昆蟲、樹葉和多刺的
分枝交織而成的佈局。在這個明亮色彩的網屏印刷品中，邊緣與邊緣
交迭，其怪異的形的表現，令觀者震驚。

麗莎・尤斯卡維奇《北方的風景》，2000

柯達·阿默《大滴》，1999　　　　　　　　　　　柯達·阿默《黃色》，1999

　　女性藝術家大都不承認自己在表現性的主題。麗莎·尤斯卡維奇（Lisa Yuskavage）也是如此。但是她的繪畫更為直接，總是特別誇張性徵地畫體態豐腴的女人，表現出縱欲、無聊和倦怠。同樣，她自己也聲稱裸像並不是她真正的主題。其實，這多少帶有誘惑性的意味，並不算是深刻的刻畫。也許，當代的女性畫家會更輕鬆地對待性，把她擺弄成一種戲謔和玩笑，不屑於說色情或許是仍然拘泥於女性社會角色的緣故。

　　在柯達·阿默（Ghada Amer）利用刺繡線所作的繪畫《黃色》和《大滴》裡，女性被視為色情的工具。參照的圖像均來源於男性成人雜誌裡的圖片，但是利用了破壞性的線條或者擾亂性底色來干擾對女性身體的注視，形成了性姿態的暴露與掩蓋，這種矛盾是否也是女性藝術家隱秘心理的折射？

英國女畫家珍妮・薩維爾（Jane Saville）則完全消解了性感。她的繪畫《支柱》，描繪了處在透視中的女性裸體，呈現出龐大的畸形怪異的感覺，絲毫沒有美感可言,是不受男性歡迎和欣賞的女性身體。據說畫家也是以自己為模特兒，這倒完全看不出自戀的感覺。或者，多少也受佛洛伊德的人體繪畫影響，以醜陋直指人心。

本質上，女性不可避免地關注自己的身體——身材比例和身體體重。有時這與男性的關注有關。但是，時代在發生變化，青年女性會去影棚拍下自己的裸體，作為青春美好的紀念，這完全是出於女性自身審美的原因，與男性無關。青春的主題也就可能掩蓋女性敏感的意識和獨特的關懷，這些可能都會在女性的自我描繪中流露。日本攝影師百合慧長島拍攝了很多自己的裸體照片，她說她只是做了令自己愉快的事情，而並不想創作裸體人像。這多少是一種青春亞文化的反映。女性藝術家正在脫離男性關注的目光來描繪自己的身體。雖然，因此刺激情欲可能並不是目的，但是，坦然地沉溺於感官快樂中的裸體也並不是壞事，沒有必要把脫衣服與性或道德聯繫起來。當前的女性藝術家更有勇氣對身體的確切含義作深入的研究，作品表達出女性生物性本體的特色。有意思的是，所有的一切，依然是對女性身體的研究而不是男性的身體。

珍妮・薩維爾《附著》，1999

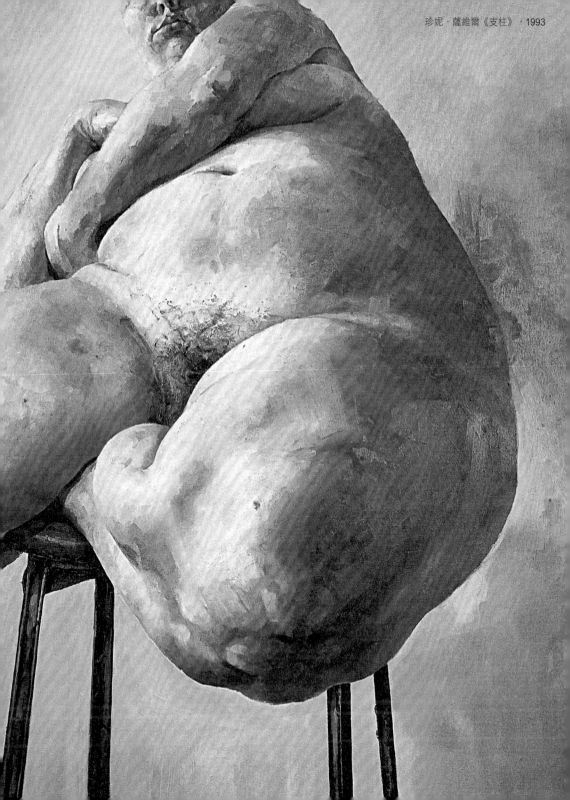
珍妮・薩維爾《支柱》，1993

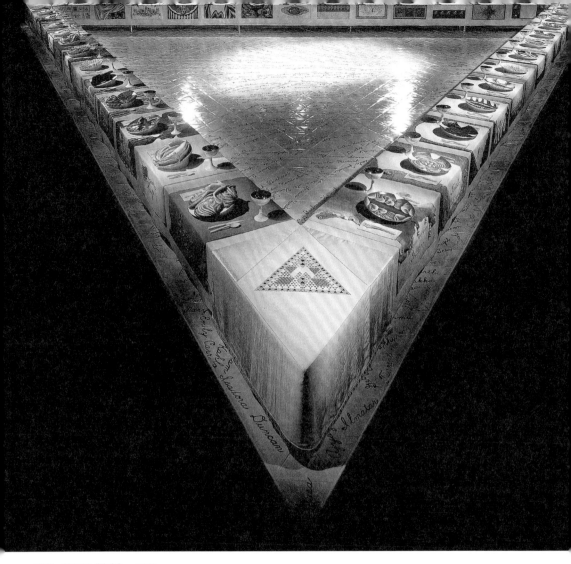

裘蒂．芝加哥《晚宴》，1979

裘蒂・芝加哥《一決雌雄》，1970

　　身體也是後現代主義最尖銳的一種「現成物」媒介。而女性
藝術家更是對女性身體有一種細節性的深刻體會，依照吉娜・佩恩
（Gina Pane）的理解，身體不僅是解剖體，還是社會現象的系統，以
及影射自我形象和外部形象的一塊螢幕。女性藝術家更是利用身體撰
寫著「身體的寓言」。裘蒂・芝加哥（Judy Chicago）首先拋棄了裘
蒂・傑羅維茨（第一任丈夫的姓氏），然後拋棄了原名裘蒂・科恩，
自由地選擇了現在的名字裘蒂・芝加哥（她出生在芝加哥）。1971
年，在題為《紅旗》（Red Flag）的作品中，她拍攝了從自己腰部以
下慢慢地拉出一個血淋淋的「丹碧絲」的圖像，藉由悄無聲息的女性
身體的真實展現，毀壞具有「女人味」的純潔感。在她導演的獨幕劇
《一決雌雄》裡，兩個女演員在腹部安裝了象徵雌雄的器官。

　　藝術表現對於女性身體的觀照逐漸過渡到對於女性排泄物和用
品的表現，例如經血和衛生巾。1972年，裘蒂・芝加哥又在她們自
己創建的女性藝術空間「女性之家」的一個衛生間裡，做了裝置作品
《月經衛生間》。這個衛生間被清理得異常潔白和乾淨，並用除臭劑
沖洗過，只在垃圾箱裡保留了帶有「經血」的衛生巾。芝加哥說：
「『經血』是這個衛生間唯一不能被掩蓋的東西，而我們感受到我們
自己的月經就如同我們感受到它的可視形象在我們面前一樣。」並
且，芝加哥比歐基芙更為直接地描繪女性性器官，她說：「在一系列

瓷器模型中（《陰道是神殿、墳墓、洞穴或花朵》），我使用陰道的
形狀表達不同的自然造型。……並且超越歐基芙那種被動但有力的花
朵形象，而轉為有活力的圖像，這可以用來隱喻女性的力量，我同時
延伸這種圖像到《晚宴》之中。」裘蒂用 6 年的時間完成的《晚宴》
巨型裝置，三角形的餐桌上擺放了39套不同的陶瓷餐具，都是由女性
的陰戶轉化成的圖像，代表39位歷史上傑出的女性。這個作品也引起
了爭議：對於女性生殖器官如此熱情地想像與描繪到底是生理學標準
的女性詮釋還是色情的圖解？

美國女性藝術家卡若麗·史尼曼（Carolee Schneemann）則完全跨
越了社會的規範，突破了藝術表現的傳統界限，在《融合》（1967）中
用錄影機拍下了自己與編劇詹姆斯·特內（Janes Tenney）做愛的場面。
既是一種自我狀態的特殊觀察，也是對女性身體的色情探索。

在中國的女藝術家裡，也存在著自身的觀照，例如李虹。作品
裡經常是兩個女性在一起，也是對禁忌的一種挑戰。奉家麗則以豔俗
的色彩和暗示性的女性姿態亮相，是女性化的描繪，但是也很難說得
上是對男性凝視的挑戰。只有蔡錦的繪畫裡隱藏有女性非常微妙的
感受，美人蕉從最初的能指中發展成一種富於聯想性的象徵，黏液和
鮮血，紅色也從美人蕉的色彩成為流血、生殖、暴力和內臟器官的暗
示。這三位女性都在中央美術學院就學過，其中蔡錦最具有學院派的
功力，而李虹則最具有個人性的氣質。

同樣在美院學習過的女雕塑家向京，作品《你的身體》
（2005）公然地將女性的下體在女人體上呈現，光頭的女性讓男性觀
眾的凝視產生一種難堪的感覺。這種身體的表達頗有女性藝術家的感
覺，讓男性來做就會顯得粗魯。這一點已經被2007年雕塑系畢業展上
一件吊掛的女性裸體所證明。另一件作品《你呢？》（2005），著
色的人體帶有粗俗藝術的特點，回歸著女性對自己身體的真實而不傾
向於男性觀看的細微描寫，這一回性徵是溫和的，並不帶有色情，是

女性的自我審視與觀看。另一個也是美院畢業的、年輕的陳羚羊用經血做卷軸，更直接用下體的照片做攝影的合成畫面《十二花月》，有女性微妙氣質的表達，也體現出生態女性主義的特點：感知自然與女性經驗的統一。畫面形式顯示出傳統樣式的巧妙借用。而在中央美院研修過的崔岫聞的錄影《TOOT》，以自己的身體纏繞衛生紙然後用噴頭淋水，多少還有一些身體的自我研究感覺，這個問題，也就是生理性別和心理性別以及精神性別的問題，並不是男性藝術家所考慮的，在這一點上恰恰體現了女性藝術家的困惑。

　　在近年的行為藝術中，這種女性對自己身體的裸露，更多地帶有自身經歷的色彩，這種經歷給心理留下刻痕，也就成為裸露的一個原因。例如海容天天在公眾場合西單的身體攝影，何成瑤渾身纏著白色膠帶做操的行為藝術。肆無忌憚地暴露出自己身體的隱私，並且越來越擅長身體的作秀和新聞炒作，吸引大眾與媒體的眼球寵愛。

左圖：奉家麗《喧囂的枕頭》，1997
右圖：奉家麗《閨閣玩偶》，1996

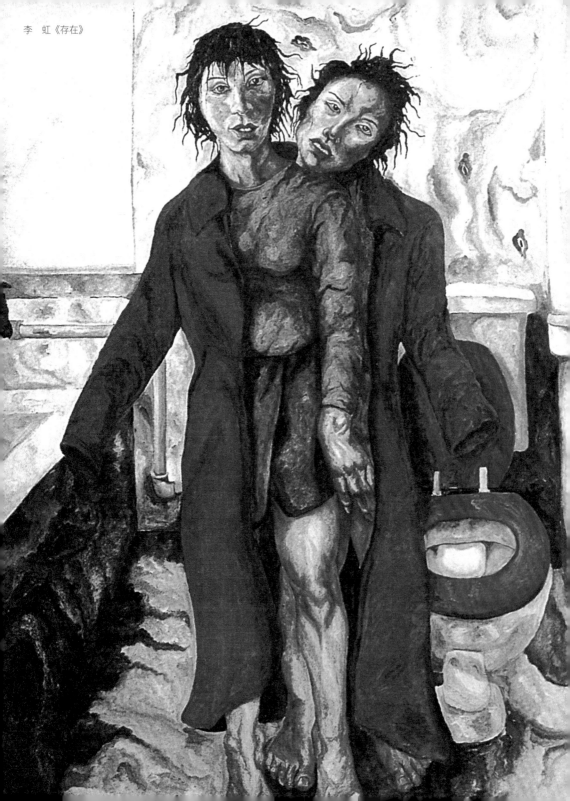

李　虹《存在》

蔡　錦《美人蕉》，2003

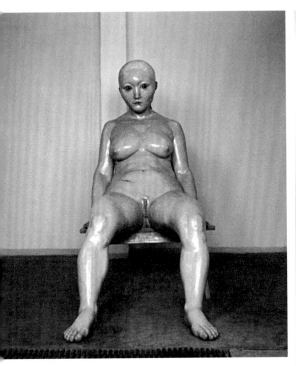
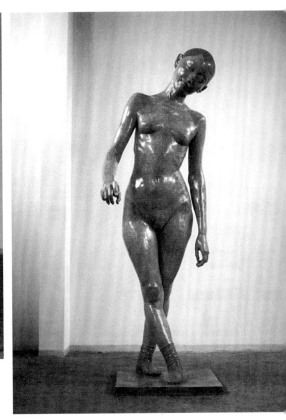

左圖：向　京《你的身體》，2005
右圖：向　京《你呢？》，2005

　　只有從個人不幸的經驗中解脫出來，做更加本質的思索，才有可能昇華裸露的意義，進而顯示出身體在生活狀態的自我審視，這一點就非男性畫家可比。更早的時候，卡若麗·史尼曼就用了手紙卷，1975年的行為藝術《內部卷軸》（Incerior Scroll），26歲的女藝術家裸體面對觀眾，從陰部拉出一長卷紙，大聲地朗讀她寫在上面的話：「一個女人的智慧有影響力嗎？當她赤裸和講話的時候在公眾面前有影響力嗎？」彷彿賦予了女性陰道一個公平和精神的聲音。與此形成對照的是美國女作家伊芙·恩斯勒（Eve Ensler）自編自演的話劇《陰道獨白》（The Vagina Monologues），這部曾在中國上演過的話劇，將陰道詩意比成「河流村莊」、「漂亮的黑桃子」「珠寶店裡的鑽石」，女性原本羞於啟齒的性經驗、身體的欲望被一一開啟，敞開了女性言說自己，確認自我的深度戲劇空間。而漢娜·威爾克則是利用拍攝一系列矯揉造作的自我形象，來破除女性自我認識的概念。

　　在上述的藝術中，大多數女性畫家對自身的觀照指的是對同性身體的觀照，少數則是以自己身體為表現對象，當然，這對男性視角的轉換也會有所啟發。目前在中國，更多的女藝術家則是以自身為載體，並且，女性直接的自我身體裸露已逐漸成為風潮，例如舞蹈演員湯加麗的人體寫真，更有在公共場合的裸體拍照與展示，還有藝術學院學生拍攝展示自己的下體照片，公眾場合的人體彩繪的表演，等等。人體呈現著一種前所未有的喧囂熱鬧，這其中有藝術，也有假藝

術之名，也有模糊在藝術與色情之間的，還有很多就是赤裸裸的性的暴露，或者也有自我青春人體的展現，權且把它看做是「開放」的一種現象，至於是不是藝術倒不重要了，反正有的時候也難以分辨。就像網上的一句調侃：「在旅館拍攝的裸體就是色情，在影棚拍攝的裸體就是藝術。」女性主義批評家琳達‧諾克林（Linda Nochlin）說：「所謂『下流、色情』是一種魅力，它象徵著活力、激情與反叛。在我們這個後現代社會，『壞』已被女性所接受，但在 20 世紀 70 年代則完全不可能。」在男性的喧囂中做出評判很難，在這裡不妨引用網上發佈「裸體寫真」的天涯知名寫手「流氓燕」自己的話：「我做錯了什麼嗎？對我來說我只是做了一件自己想做的事而已。我能不能這樣說呢？中國人把女人的身體看成赤裸裸的性是一種變態心理！當然我不排除某些人體圖片中也有色欲的影子，然而我不是，我沒有。」因此，「流氓燕」向男人發出了憤怒的呼聲：「我像雪花一樣純淨時，你們卻像藍天一樣深不可測。我瘋狂，吶喊，激憤，也宣洩著內心的某種渴望，……我解脫出來了，我赤條條地在行走，就像破繭的蝶，張開真實的翅膀，呼吸著自由的空氣。而你怎麼了？硬要我跟你一樣鑽進殼裡？你生氣因為什麼？能花一分鐘思考一下嗎？我錯了嗎？傷害你了嗎？」

卡若麗‧史尼曼《內部卷軸》，1975

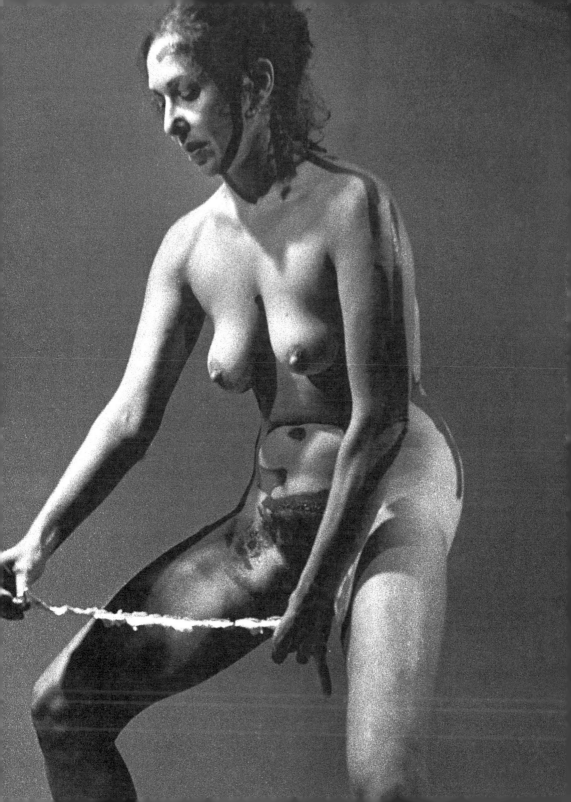

# 12 圖像時代的藝術

　　當所有的對象成為新聞照片、電影、廣告等圖像後，圖像就有了前所未有的獨立力量，充斥著人們的視覺。人們用這些圖像來規劃自己的思想與生活，形成自己對世界的認知，形成一種模式化的感受。在圖像與生活的糾纏中，內在的感受與外在的符號已經沒有什麼差異性。人的靈魂如同圖像河床上的一粒渾圓的卵石。

　　對於圖像所作的「圖像」表現，也成為一種藝術的形態，是藝術家們力圖重新對圖像作自己的解釋，或者，就是僅僅把圖像呈現開來，讓觀者自己加以闡釋。但是，如果藝術家能夠清醒地在其中找到差異，尋求另外的意義，也許藝術與現實的糾纏也就有了另外的意味。

　　這種圖像化的視覺形象在現代繪畫裡不斷出現。圖像不是精神的符號，而是生活的符號。描繪性也不再重要，生活的外形在簡約的、平面化的視覺畫面中呈現。最早，在喻紅的繪畫中出現，現在已經成為一種普遍性方式，例如何森的《女孩・玩具・煙》。

左、右圖：卡洛琳・麥卡錫《諾言》，2003

在呈現著普遍的消費社會人物形象中，有淺顯的快樂，有調侃與嬉皮，有沮喪與無奈，有惶恐與膽怯，各等人在一種社會喧囂中呈現著階層本色，也被藝術家所關注。民工進入到藝術家的視野裡也就是理所當然，例如楊心一策劃的《我們在一起——「民工同志」當代藝術展》。在城市化過程中，民工是一個不可或缺的角色，也成為當代藝術一個重要元素，例如宋冬的行為藝術作品《與民工在一起》。

時尚的服飾與人物呈現的矛盾性也在圖像中呈現，時尚是被規劃過的東西，在外形上表現出一種時代的特徵，人物的表情與動作也失去了往日的自然，呈現出一種做作和虛假，也是充滿了標準化、外形化的表情和動作，是圖像世界影響的結果。拍攝者和描繪者以怎樣的態度去看這個現象？藝術家和流行的大眾文化製造者在製作圖像、生產圖像的時候是否有同樣的態度？

的視覺表達方式，例如新媒體藝術。雖然它在世界範圍內已經不算是太新的藝術手段，但電子技術的日新月異推動著媒體方式上的新的嘗試，新媒體仍然是很多藝術家假以突破藝術語言最誘人的手段之一。雖然技術和設備的匱乏以及高科技社會背景的不成熟，而且缺乏技術童子功的中國藝術家在學院教育上也缺乏訓練，但是，他們仍然依靠本能敏感去探尋表現的可能性，周嘯虎就是一個案例。在2007年美國休士頓國際電影節上，他的錄影短片《蜜糖先生》獲得「獨立實驗錄影特別金獎」。湖北藝術家袁曉舫運用現代數位技術延伸著以往在油畫中的主題：傳統與現代，歷史與現實，時間與空間的錯位與衝突，數位技術的應用使得原本靜態的架上形象轉換為動態的新穎視像。

卡通形象和高光漆的應用也產生了具有消解技術能力的反諷效果。這種來自波普藝術的影響轉化為本土化的圖像，例如廣州藝術家黃一翰的《非常卡通》。卡通一代作品的製作方式也是全無界限，樣式上有行為、表演、繪畫、詩歌、海報（海報）等，像批量生產般的大量圖像排列，軍團般的裝置複製，恰如其分地反映了這個時代亂哄哄的特徵。本人也曾收到他們郵寄的海報，這種海報可能會讓對此全無瞭解的觀眾產生莫明其妙的反應。卡通一代延用的還是波普藝術的方式，但是卻充滿了難以猜測動機的熱情。

不同的是，有著傳統學院寫實功底的中央美院雕塑家于凡在2002年國際雙年展上的《銀鬃馬》，四平八穩地站在地上，沒有傳統雕塑馬的任何「典型造型」和姿態，汽車漆的光亮外表營造著光怪陸離的荒誕。這種來自於昆斯（Jeff Koons）豔俗藝術的影響，已經逐漸擴散於學院派的雕塑創作中。其1999年的作品《哈囉——HELLO》塑造了站立的領袖像，光亮的外表和紅色帶花紋的領帶，讓面孔模糊在領袖與佛像之間。

對於消費社會的各種視覺垃圾，比如辦證、治療性病、徵婚、招商等各種小廣告也被藝術家納入視線，來創造新的現代圖騰。北京藝術家張曉剛的作品《證件》，以攝影方式紀錄了自己出生以來的各

克里斯·奧爾《當世界互相牴觸》，2001

類證件，放大數倍後呈現給觀眾，由此引起觀眾的重新認知。這也說明，藝術作品必須和當代生活經驗相關才能產生力量，因為基於共同的生活經驗，就能引起觀眾的共情，開發出有意思的東西。

　　圖像是這個時代的新神話，如何對圖像進行解讀，是藝術家們面臨的新問題。當我審視著英國藝術家克里斯·奧爾（Chris Orr）的作品《當世界互相牴觸》時，大量的圖像堆積吸引了我的注意力，使我努力地猜測其中的含義；相反，藝術的審美語言感染力反倒退居到次要地位。也許，這正是某一類現代藝術的特徵之一。

# 13 人體藝術的流變

　　人體的藝術從來都是一個可以說，但是又很容易乏味的話題，因為其中充滿了趣事和所謂的文化。不妨說，其實就是一個性的問題。我是親歷了1988年北京舉辦的第一次「油畫人體藝術大展」盛況，每天湧向中國美術館的參觀者多達15 000人次，隨後發生的是是非非，現在都已經是過眼雲煙，雖然現在看來那時的畫家們是相當的克制。古典的審美表現居然會引起種種的非議，證明劉海粟老先輩的人體寫生在早期更是駭人聽聞的事情。建國後在美院開設人體課，也要經過國家領導的批示，現在看來這也是匪夷所思的事情。今天，人體藝術已經是大行其道，有人會寫人體藝術論，有人會把人體藝術研究變成國家科研項目，有人會在課堂上講演人體藝術時當眾脫光現身說法，證明如今的社會輿論已經是非常的寬容了，寬容到可以拿人體當所謂的「藝術」來胡鬧。

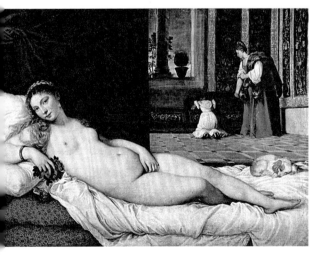

提香・韋切利奧《烏爾賓諾的維納斯》，1538

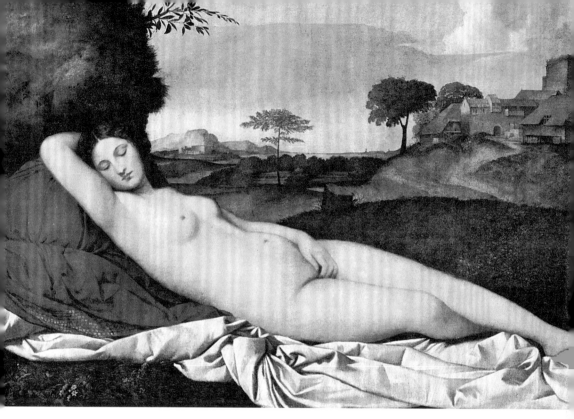

吉奧喬尼《沉睡的維納斯》，1508—1510

　　說人體藝術實在還是有些乏味，不妨拿作品來比較或許看得更清楚。例如吉奧喬尼（Giorgione）的《沉睡的維納斯》，把牧歌般的田園風景和嬌美勻稱的人體結合起來，顯示出一種哥特式與人文主義結合的詩意美感。我敢說，這的確是神聖的。這個 33 歲就死掉的畫家，並沒有在自己的作品中顯示女性的性感，這幾乎是文藝復興時期人體繪畫的一個特點。相比之下，多年後出現的提香・韋切利奧（Tiziano Vecellio）的《烏爾賓諾的維納斯》，動態身姿似乎有相同的影子，卻多少顯示出世俗情愛的色彩，這在《普拉多的維納斯》裡似乎就更明顯了。一個薩提爾正在揭開紗帳去為她遮陰，這個薩提爾也許在提香看來是沒有非分之想，在今天人的眼光裡或許就不同了。

## 破解當代藝術的迷思

　　中世紀的神學將裸體的象徵性含義區分為自然的、世俗的、虛擬的、罪惡的，而淫蕩與喪失道德的裸體是被嚴加禁止的。因此，儘管宗教題材和神話題材中也不乏裸體，但是人們並不會對桑德羅·波提且利（Sandro Botticelli）的維納斯產生邪念。

　　如果再看迭戈·委拉斯蓋茲（Diego Velazquez）的《鏡前的維納斯》（1647—1651），可能會是另外的感受。在這張畫前，我曾經徘徊良久，被委拉斯蓋茲的色彩所感動；在這張畫前，我感受到畫家在當下用色彩去描繪自己看到的女體所呈現的美感、自然、輕鬆、單純，也是沒有雜念。畫家並不想要神性的崇高，但不可思議的筆觸與色調呈現出一個真實的現場的女人，是不是維納斯其實並不重要，一個照鏡子的維納斯，是所有天下女人自戀的寫照。

　　繼承了這種現場感，並且多少顯示了性感的是法蘭西斯科·哥雅（Francisco Jose de Goyay Luvientes）的《裸體的瑪哈》，或者我們不妨把它看做是人體自然的呈現與解放，它到底是比讓·安東尼·華鐸（Jean-Antoine Watteau）自然了許多，華鐸的女人有貴婦的性感。

　　與此對應的，也讓我想起愛德華·馬奈的《奧林匹亞》（1863）。但是奧林匹亞具有更多的侵略性，那種對自己身體的自信挑戰了男性的眼光。

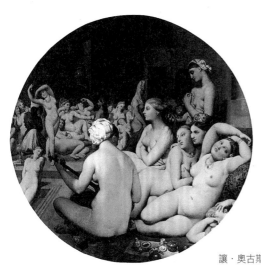

讓·奧古斯特·多明尼克·安格爾《土耳其浴場》，1862

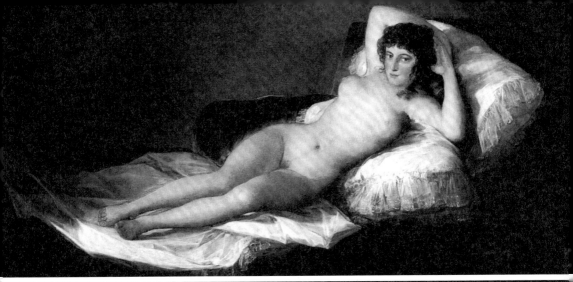

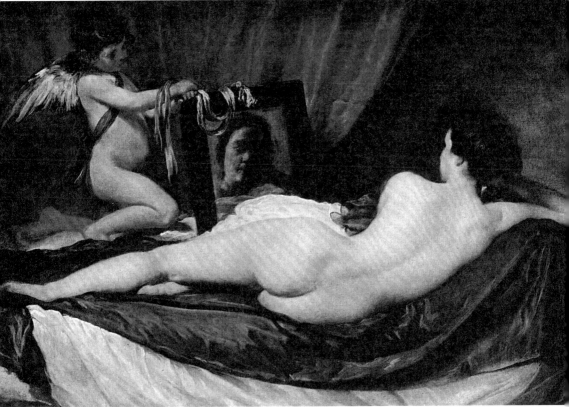

上圖：法蘭西斯科・哥雅《裸體的瑪哈》，1798—1805

下圖：迭戈・委拉斯蓋茲《鏡前的維納斯》，1647—1651

　　古典的最後餘音應該是讓-奧古斯特・多明尼克・安格爾（Jean-Auguste Dominique Ingres）。拉長的《後背的維納斯》顯示出一種人體比例的經典處理，的確優雅，但是，這優雅裡遮不住對女性人體的崇拜，到底是有性。看安格爾其他的女體，如《土耳其浴場》，這一點就掩飾不住地流露，到底比不上吉奧喬尼，時代的區分也可以由此洞見。彼得・保羅・魯本斯（Peter Paul Rubens）也畫過一張《冷淡的維納斯》（1614），豐腴的肉體似乎是過於肥滿了，也許是一種另類的維納斯闡釋。

　　裸體藝術暴露了一個道德、性和欲念的問題，而這個歷史遺留下來的問題也牽扯到現在的社會與生活。19世紀裸體藝術成為重要創作題材，並且也逐漸被社會所接納，說明了美學的進步正是一種普遍的道德觀念發生蛻變的表徵。現實主義的女體將人體的現象與本質盡情地解釋，其中也有色情的一面。居斯塔夫・庫爾貝（Gustave

左圖：愛德華・馬奈《奧林匹亞》，1863
右圖：彼得・保羅・魯本斯《冷淡的維納斯》（局部），1614

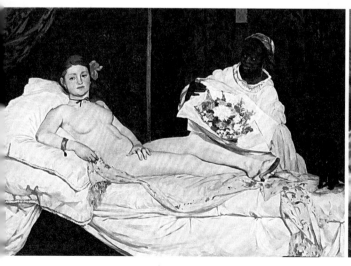

居斯塔夫·庫爾貝《沉睡》（局部），1866

Courbet）的《沉睡》（1866）多少顯示出色情的一面，或者說色情在人體中其實無處不在，充盈著強烈的肉欲暗示。他的《浴女》（1853）則被參觀沙龍展的拿破崙三世用馬鞭抽打畫面，認為作品粗鄙下流到不成體統。顯然，在此之前形成的古典審美定勢排斥著現實主義的描寫，排斥著社會性的、自然性的表現。更明顯的還有安東尼奧·柯勒喬（Antonio Gorreggio）的《朱庇特與伊娥》（約1530），也不可否認地證明性在人體中的表現早已存在，裸體藝術承擔著表達人類情欲的使命。埃貢·席勒（Egon Schiele）的人體繪畫是一個例子。他公然地描繪性愛的動作，已經不是隱晦，而是明顯了。但是，席勒總是有苦澀的世紀末心情在其中，似乎不如居斯塔夫·克林姆（Gustav Klimt）來得溫馨和性感。

　　20世紀，從皮埃爾・波那爾（Pierre Bonnard）到亨利・馬蒂斯（Henri Matisse），從表現主義到巴勃羅・畢卡索（Pablo Picasso），從盧西安・佛洛伊德（Lucian Freud）到法蘭西斯・培根（Francis Bacon），從阿爾貝托・賈科梅蒂（Alberto Giacometti）到巴爾蒂斯（Balthus），從珍妮・薩維爾（Jenny Saville）到史坦利・斯賓塞（Stanley Spencer），形成了一個非凡的裸體畫畫廊。但是粗略地看過一遍，就可以知道所畫的裸體多是不完整、不和諧、甚至是不優美、不動人的。在這個世紀，裸體畫與美學的、道德的、精神的批評總是難脫干係。裸體藝術從未放任自己，而是多少與精神、道德和美學的規則表示一致，並且也引發觀者在更高層面上的思索。接近21世紀，情況多少有些變化。裸露的人體一直徘徊在兩個極端之間，時而是認識的對象，時而是欲望的對象。總體上，尋求官能滿足的通俗裸體藝術的適合尺度是不斷地放寬著，顯示出包容的態度，或可從人類學、心理學和社會學的角度來審視。

　　但是，如何評判一幅人體畫，是藝術作品還是色情，標準是難以確定的，最終往往也許會指向作者的動機和觀者的體驗。色情人體具有較為簡單的目的，這一點通常可以從《花花公子》類的色情雜誌中之人體見到。同時，色情的表現程度不同，逐漸由隱晦走向公然，這一點和社會觀念的容忍有關。例如塞西莉・布朗（Cecily Brown）喜歡描繪性愛的場面，有的是直接的性交表現，但是布朗利用激盪交

塞西莉・布, *Teenage Wildlife*, 2003

盧西安·佛洛伊德, *Standing by the Rags*, 1988—1989

錯的線條降低內容的敏感性，形象因此模糊不清，作品呈現出粗率的一面，不能單從傳統的美學角度來評價，像是《十幾歲的魯莽人生》（Teenage Wildlife）。而美國畫家艾瑞克·費謝爾（Eric Fischl），富於情節性的繪畫裡，顯示出赤裸裸的性，並且這些性總是現實得令人不安。盧西安·佛洛伊德的Standing by the Rags，其裸體繪畫則用生冷的現實主義描繪出肉體的醜陋和粗野，這殘酷的真實將性推得遠遠的，無論如何引不起觀者的慾念。

　　女性身體在視覺藝術中之所以重要，因為它是男性藝術家筆下的創造物，是供男性欣賞的性尤物。按照佛洛伊德的精神分析理論，男性欣賞畫中的女性人體，自然是滿足情慾和窺視的願望。傅柯提出了權利理論後，批評家於是說，男性欣賞畫中的女裸體，是為了滿足權利的欲望，即男性對女性的佔有和女性對男性的從屬。從拉康的鏡像理論則可以認為，男性從對女性的窺視中反過來確定對自身的主體性。這顯示出批評與審視的二元論，也就是男性與女性，窺視與被窺，反映出性別與社會的關係。在這個二元結構中，男性支配著女性，擁有霸權的主導力量。

　　抽取了性，人類對自身的剖析是一個明顯的特徵，現實主義的審美代替了浪漫主義，人體就顯示出一種畸形的美感，例如約翰‧柯林（John Currin）的作品《老欄杆》、《桌上的裸體》，扭曲著的形象實際上反映的並非女人的醜陋，可能直指人類的荒謬。而在麗莎‧尤斯卡維奇（Lisa Yuskavage）的裸體畫裡，卻是極具爭議的姿態：明顯是無力的主題，卻有著女性獨有的色彩運用，彷彿女性的脂粉味道都可以聞到；有時是難堪的、成熟的人體，卻有孩童般的臉孔，作者聲稱自己畫的是感到不快的和難以應付的狀態。似乎是男性的眼光看女人，卻被女性的畫家所關注，只是技巧上顯露出女性的氣質到底是不夠沉穩，例如《盧皮和洛拉》（2003）。人體於是不再優美，佛洛伊德專門描繪醜陋的人體，把人體上升到美學的醜，這一點又具有真實到不忍一觀的力量。肥碩的、蒼老的、鬆弛的皮膚，難看的肉體似乎沒有靈魂，只是展示著肉體的不堪入目。甚至，皮下那網狀的藍色小靜脈，肚子上清晰可見的褶子、皺紋與粗糙的肌膚，皆一一誇張地陳列。這是真實的醜陋。

左圖：約翰‧柯林《桌上的裸體》，2001
右圖：麗莎‧尤斯卡維奇《盧皮和洛拉》，2003

約翰‧柯林《老欄杆》，1999　　　　　約翰‧柯林《達娜》，2006

　　在寫實畫家中，如果把帕爾‧斯坦因畫中的女裸體《坐在鋪著紅色印第安毯椅子裡的女模特兒》（1973）與另一位畫家珍妮‧薩維爾（Jenny Saville）的大透視如建築般的女體相比較是有意思的。這是以一種嘲笑的態度探求女性肉體的體塊與肌理，來自於女畫家的筆下多少讓人驚奇。

　　除去垂老的醜陋被畫家真實地加以刻畫，身體的殘疾也被藝術家加以注意，英國攝影家喬‧斯彭斯（Jo Spence）因為患乳腺癌切除了一個乳房，她用相機紀錄下自己的精神和生活狀態，用她自己的話來就說，就是藉由影像對自己進行「治療」。

## 破解當代藝術的迷思

　　當然，也有古典懷舊的女體繼續出現，如愛麗森·瓦特（Alison Watt）的《冬天的裸體》（1992），讓人想起華鐸的柔美女體。而華鐸，卻在1720年燒毀了一系列他否認是放蕩的、令人愉快的裸體畫。義大利的卡洛·瑪麗亞·馬里亞尼（Carlo Maria Mariani）《墜落》（Fall）裡，一個新古典主義的女體從天空中墜落，周圍是紅色鮮豔的玩具般的大樓。墜落的女子表情是憂鬱的，但是並不會引起人們任何的擔心，一個夢幻般的想像，引發的是對人的處境的憂思，這自然與性無關。

　　女性的裸體更多地出自男性畫家的筆下，但是在當代，這一點有所改觀。在性的主題方面不免涉及到貞潔與放蕩、清純與墮落的主題。什麼是美？什麼構成了性？這些多少會是一種疑問。而女性藝術家在這場身體的展示中關注什麼、做著什麼，的確是令人感興趣的。

史賓塞·圖尼克的人體攝影

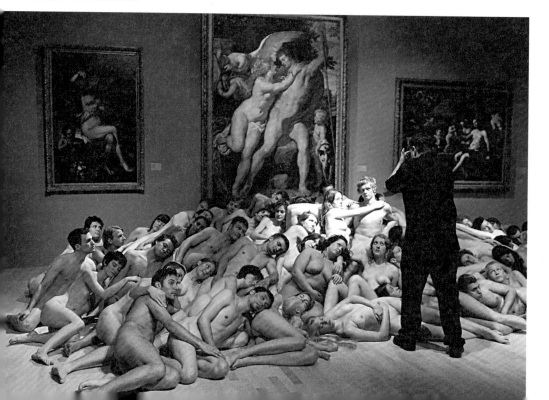

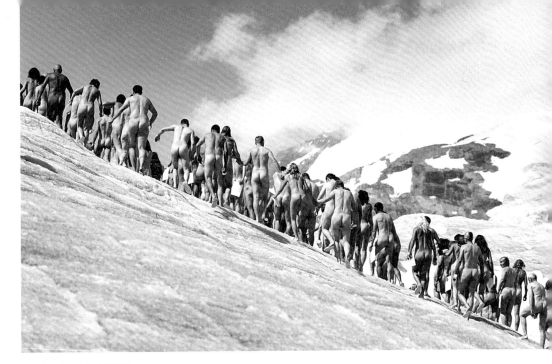

史賓塞‧圖尼克的人體攝影

女性主義認為，男性藝術家無法真實地再現女性，因為在他們的筆下，女性身體是物化、沒有靈魂的東西，是霸權專制眼光的產物；而由女性藝術家描繪女性身體，便是女性身份的一種自我再現。但是，當今的女性畫家更多地顯示出對女性身體可能性的探索，可能有好奇，甚至對於自身的一點迷戀。因此，一些女性藝術家把自己的身體作為了藝術表現的對象，比女權主義時期冷靜得多了。但同時也帶來問題：女性對自我身體的表現就會是真實的嗎？

有趣的是，維也納著名的列奧波多博物館（Leopold Musesum），2005年曾舉行過一個主題為「赤裸的真實」20世紀早期色情作品展，而觀眾如果能本著展覽的「赤裸」精神，穿得少或者全裸的話，就能免票進場。當時正值夏季，展館的主人伊莉莎白‧列奧波多說：「我覺得赤裸比穿衣服更好看。」在獲准免票的人中，大多數選擇了穿泳衣，只有少數人敢於全裸，這到底需要一點勇氣，觀看人家容易，被觀看就是另外一回事了。我曾經看過關於史賓塞‧圖尼克（Spencer Tunick）的紀錄片，老實說，我感到很震動。成百上千不同膚色的男女裸體呈現著自然

的狀態，無論美麗與醜陋，混合在一起，沒有相互的撫摸、沒有性，只是組成了某個形狀，形成了一個闊大的景象。圖尼克對自己的工作評價是：「有時我覺得自己是名探險家，有時我覺得自己是名罪犯，有時我覺得自己是藝術家。我在壓力下工作。……爭論存在於這樣的事實之下——即我使用城市作為背景。」

圖尼克最近又創造了最多人拍攝裸體攝影的紀錄，不再有員警查禁，拍攝地點也從城市擴大到自然環境。2007年 5 月在墨西哥城，這一舉動吸引了多達 1.8萬人參與。同年 6 月 3 日，圖尼克又在荷蘭阿姆斯特丹拍攝，近兩千名男女赤裸身體緊挨著七層樓的圓形停車場的圍欄密密麻麻站著。除此之外，圖尼克還拍攝了上百名裸體男女在一座橋上騎自行車的場面。圖尼克最新的作品則是2007年 8 月18日在瑞士阿萊齊冰川拍攝，將近600名志願者充當裸體模特兒，這次上冰山拍攝集體裸照的活動是由環境保護組織「綠色和平」發起的，希望借此推動人們認識到氣候變化的嚴峻性，以喚起世人對氣候變化的關注。我覺得圖尼克是聰明的，他借藝術的名義釋放了人們想要裸露的心理，將男女人體不分美醜地混合呈現，並且也有分寸地挑戰了公共秩序，並藉由逐漸擴大影響給自己創造了名正言順的機會。現在是更加聰明了，裸體和環保捆綁在一起，還有什麼比這個更「政治正確」呢？

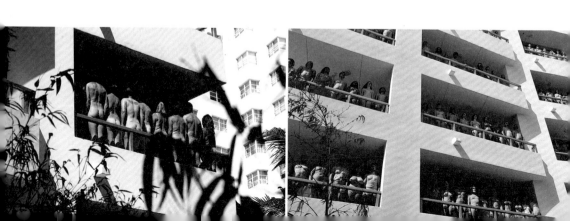

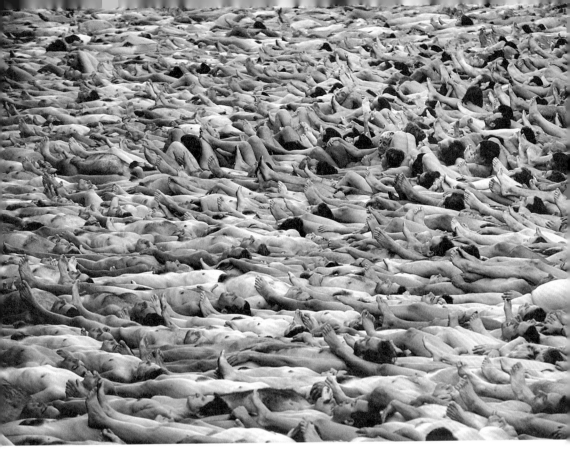

左頁、右頁圖：史賓塞・圖尼克的人體攝影

在當代人體藝術中，身體作為行為的一個重要工具，甚至被作為精神對肉體摧殘，尋求極限忍耐的一個對象，人體變成了肉體，精神與肉體極為分離，並且表現出極度的對肉體的憎恨。即使架上繪畫，也主要表現出扭曲、殘斷、變形和乖張的傾向，藝術家們極度地發揮著人體的社會諷喻功能，自然的美、標準的美似乎留給了通俗藝術和攝影形式。對人體藝術如何重新界定（這個界定好像不存在了）？或者，企圖界定本身就是不合理的？急於給出或要求一個說法也許是不適合的，時間是最好的評判，時間的篩子把藝術的金子留下，時間的激流把藝術的流沙沖走。

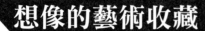

# 14 想像的藝術收藏

在和一個朋友吃飯時閒聊，朋友問我，假如你能夠擁有一幅畫，你會想要什麼畫？不假思索，我的頭腦裡出現的是愛德華‧孟克（Edvard Munch）的《吶喊》。為什麼？我也沒有任何理由。

2004年的 8 月22日，孟克博物館在大白天被人持槍打劫，孟克代表作《吶喊》以及另一重要作品《聖母瑪麗亞》同時被搶。經過兩年的跟蹤，名畫終於被挪威警方尋獲，並送回孟克博物館，博物館為此安裝了價值640萬美元的安全系統。在追蹤一項銀行劫案的時候，牽引出孟克繪畫盜案的策劃者，結果《吶喊》成為該犯交換刑期縮短的資本。據孟克博物館總監透露，《吶喊》畫作的一角曾遭到重擊。1994年國家博物館另一版本的《吶喊》就曾被偷走過，小偷使用了最簡單的辦法：用梯子從窗戶爬進了博物館，並在原來掛畫的地方留下了一句話：「多謝你們糟糕的保護。」三個月後，警方在奧斯陸以南65公里處的一家酒店將畫找回。

愛德華‧孟克《吶喊》，1893

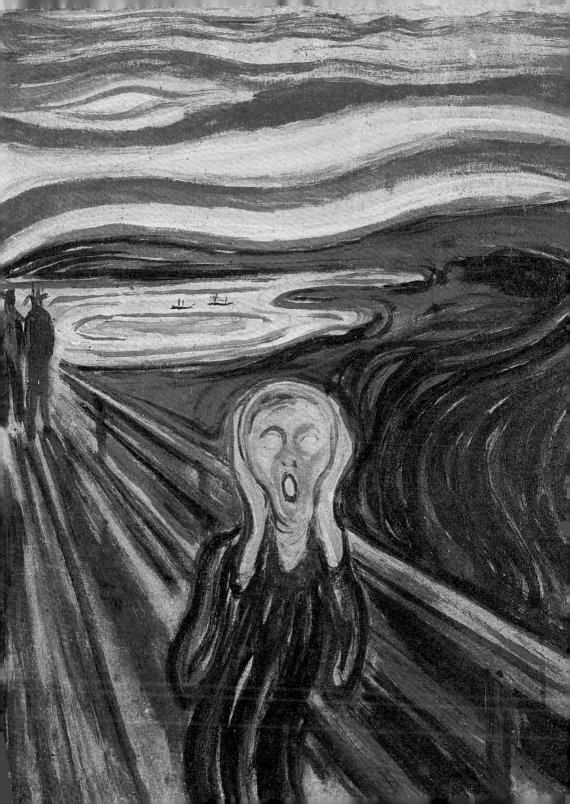

愛德華・孟克《吶喊》，1893

愛德華・孟克《吶喊》，1895

　　《吶喊》創作於1893—1895年間，當時，孟克離開旅居多年的法國搬到柏林，親人相繼去世，他在孤獨和絕望中創作了《生命》系列，《吶喊》是其中最具代表性的作品。我認為此作表現出了人類的絕望，也是對現代人焦慮感的深刻揭示，這「吶喊」之生動，讓天地為之動容。我曾經凝望著《吶喊》裡那一張 O 形的嘴，這如同符號般的嘴裡發出的聲音，從兩隻手間穿過來，然後迅速地擴張開，在天地間震響。也許正是黃昏的時刻，天上的紅雲波動著，也化作了流蕩的音波，褐色的地面也是動盪不安地曲轉著，只有遠處一汪湖水泛動著金亮的陽光，似乎在絕望中增添了一點慰藉？這是無法猜測的，就像畫中筆直的橋樑不知要伸向何處，兩個靜立著的人影佇立在橋邊，似乎並沒有被這意外的吶喊所震懾，抑或根本就是驚呆了？這也是無從得知的，也許，這只有孟克自己才知道。這「吶喊」是那麼的透徹，骷髏般的臉形就算是對死亡的暗示吧，這「吶喊」之歇斯底里，連身形都扭曲了，愈發顯得吶喊分外的慘烈。是誰吶喊並不重要了，5 歲就喪母的孟克，始終被病痛、死亡的陰影所籠罩，這樣一顆敏感的心，發出這樣的呼聲是可以理解的吧？在這個焦慮不安的時代，所有心有溝壑的人都從這一聲吶喊裡抒發了胸臆。

# 破解當代藝術的迷思

　　《吶喊》一共有四個版本，孟克博物館有兩幅，第三幅在私人收藏家手中，最好的版本則歸屬奧斯陸國家博物館。現在每幅的估價都不會低於6 700萬美元，不過，這個數字是我後來查閱資料才知道的，當時回答問題時我並不知道，雖然，我估計它是值錢的。

　　當你能夠收藏一件世界名作時，你願意收藏哪一件？對於這個不可能實現的意願，我的回答是孟克的《吶喊》，這是一個不假思索的回答；而朋友是問題的提出者，所以對這個問題的回答顯然是經過思考的：「要是我收藏，就會收藏達米恩‧赫斯特（Damien Hirst）的鑽石骷髏：《獻給上帝之愛》（For the Love of God）。」達米恩‧赫斯特如今號稱是國際藝術圈的第一紅人。鑽石骷髏以18世紀印加人骷髏頭為模具，在上面鑲嵌了8 601顆鑽石，總重量達1 106.18克拉，價格高達7 000萬歐元，這可以看成是歷史上最昂貴的藝術品了。這件作品在英國倫敦著名的前衛藝術畫廊「白色立方體」（White Cube Gallery）展出時，身穿黑色制服、佩帶耳機的保安神色嚴肅、如臨大敵般仔細地檢查者每個進入參觀的人，「不准帶包進入」、「不准拍

達米恩‧赫斯特《獻給上帝之愛》，2007

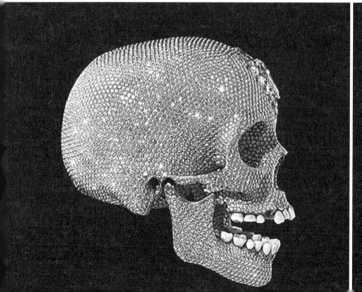
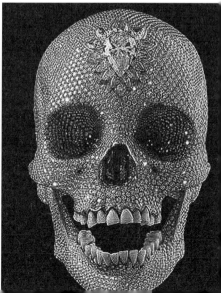

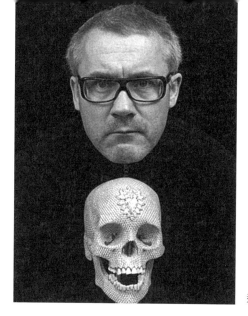

達米恩‧赫斯特和《獻給上帝之愛》

照」、「不准觸摸」的警示語隨處可見。展廳裡的每一個角落都在閉路電視的嚴密監控下，所有的參觀者都必須在專人陪伴下，搭乘一台可容納 10 人的電梯進入展廳，參觀 5 分鐘後就必須離開。

　　燦爛的鑽石鑲在骷髏上，虧赫斯特想得出來，鑽石鑲在其他東西上也許並沒有太多驚奇。美國某公司為了推廣其新贊助的 Big Brother / Big Sister of America 基金會，特地委請麗澤‧高倫（Lazare Kaplan）珠寶公司設計了一個百萬美元甜筒（只能看不能吃），用了 87 顆正方形祖母綠，5.63 克拉濃彩金鑽，548 顆圓形鑽石，設計物正是公司的主打產品櫻桃香草華夫餅甜筒。雖說出售這個超豪華甜筒的所得將全部用於基金會，但是多少帶有商業的氣息。更直接的還有將無數鑽石鑲在乳罩上的，由珠寶設計師莫沃德（Mouawad）設計、名為「The Sexy Splendor Fantasy」的胸罩，價值 1 250 萬美元。兩個罩杯由一個 101 克拉的天然梨形鑽石連接而成，其餘部分鑲嵌了 2 900 個小鑽石。戴這個乳罩的乳房金貴了。

達米恩‧赫斯特像

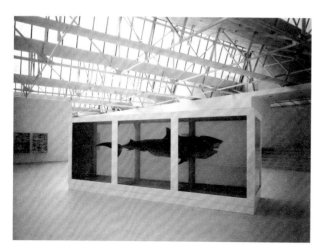

達米恩‧赫斯特《生者對死者無動於衷》，1991

　　鑲在骷髏上到底有些不同凡響，因此人們對骷髏所象徵的死亡之恐懼或許可以化解一二？這樣說，鑽石所代表的昂貴力量也許太大了些，或者現世的鑽石之燦爛與死亡的骷髏之孤寂如此完美地結合，恰恰象徵了赫斯特所要表達的意味？赫斯特本人對這一作品的解釋是：「我只是藉由對死亡說『滾蛋』的方式來歌頌生命。我選取了死亡的終極象徵符號作為主體，又在上面蓋滿奢華、欲望和頹廢的終極象徵符號，這難道不是對死亡說『滾蛋』的最好方式嗎？」就形象上看，我覺得鑲了鑽石的骷髏張著嘴大笑著，彷彿是對這個世界發出開心的嘲笑，或者，也許並不是嘲笑，而是從死亡的黑暗處發出燦爛、光明的微笑，猶如鳳凰的涅槃。或許，在某些人眼裡，對骷髏的造型已經視而不見，而是鑽石的璀璨炫花了人們的眼睛，由此激發了人們的喜愛之情？或者說，是死亡解脫了苦難的生者，因此才可能像鑽石般珍貴而耀眼？或許，我們也可以把整個參觀過程看作是一個藝術品引起的後續行為，而這個燦爛昂貴的骷髏頭正對著所有好奇的眼光發出冷冷的譏笑。我們就把這看作是上帝對人類的愛吧！

　　實際上，藝術與金錢的緊密關係在這件作品上得以如此彰顯，也恰恰說明，當代藝術的大膽想像和極端概念離不開財團的支援，作品的珍貴性因為鑽石的珍貴而凸現出來。根據英國白立方畫廊傳出的消息，達米恩‧赫斯特的最新個展賣出2.5億美元（折合近 18 億元人民幣），成為最值錢的當代藝術展（這個銷售額幾乎跟巴塞爾等著名藝術博覽會不相上下）。達米恩‧赫斯特還製作了一件將鯊魚懸置於甲醛內的藝術品，轟動全英。在白立方的展覽，還有鴿子標本、描繪剖腹產的繪畫，等等。倫敦皇家美術學院的教授諾曼‧羅森豪說：「赫斯特不僅擅長宣傳自己和同伴的藝術，而且也擅長藝術創造。……赫斯特將自我宣傳建構在獨創性和氣勢之上，這給他帶來了相當的收穫。」這話說得有理。

　　為了製作《獻給上帝之愛》，達米恩‧赫斯特與邦德街珠寶店「本特利和斯基納」合作，從該珠寶店購取鑽石。這個被《藝術回顧》雜誌譽為當代藝術界中最強大的藝術家——赫斯特說：「製造這個鉑金、鑽石頭骨最大的費用是購買一顆50克拉的巨大高檔鑽石。而這顆鑽石將被放在頭骨的前額上。」赫斯特接著說：「單單這顆50克拉的鑽石將花費 3 百萬英鎊至 5 百萬英鎊費用。這是除王冠珠寶以外，珠寶商有史以來出售的最大單鑽石。」2007年 8 月30日，達米恩‧赫斯特在倫敦的發言人稱，這件裝飾品以 1 億美元的價格賣給了一家投資集團。

　　想要收藏鑽石骷髏的朋友，並不是為了上帝的愛。這位朋友的電腦螢幕上，把赫斯特《隔離的因素向這一個共同的目標遊去》（1991）作為螢幕保護圖案，倒也好看。但是兩個人想像中的不同收藏品，無意間把這兩者聯繫在一起，卻也有一種巧合在裡面，那就是共同面對著死亡的主題。孟克和赫斯特的反映是如此不同，一個用色彩與造型反映出內心無限的積鬱和塊壘，而另一個則採用了冷嘲和物質化的態度，細細琢磨，卻也體味出當代藝術與傳統藝術的本質區

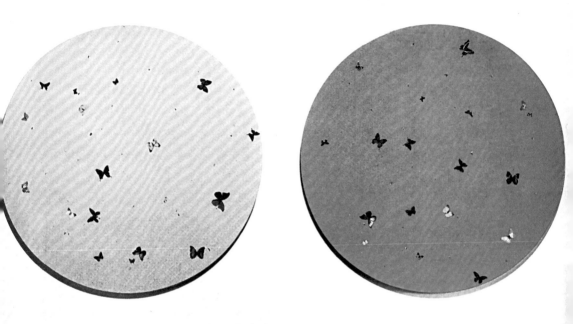

達米恩‧赫斯特《女孩，喜歡男孩，喜歡男孩，喜歡女孩，就像女孩，喜歡男孩》，2006

別。到底是不同了，在赫斯特的作品《女孩，喜歡男孩，喜歡男孩，喜歡女孩，就像女孩，喜歡男孩》中，生命的短暫不是藉由吶喊的方式加以表現，而是用漂亮的彩蝶和鋒利的剃鬚刀之並置加以闡釋，似乎更加冷靜和哲學化，彷彿並非置身其中，而是冷然旁觀（這倒讓我聯想起車爾尼雪夫斯基和布萊希特表演理論的區別），但是視覺表現是富於生理性的，這也都是當代藝術與傳統的區別所在。

# 15 藝術和疾病的關係

　　藝術和疾病有著緊密的關係，通常有很多藝術家接近瘋子，梵谷不用說是一個典型的例子，在創作的高峰期住進精神病醫院，隨後用獵槍自殺。孟克也曾經一度精神崩潰，1908年住進丹麥哥本哈根的一個療養院。繪畫只是發洩，卻並不能治療他們的心理疾病，而西方把繪畫作為藥物，已經有很長的歷史。從14世紀開始，醫院就把繪畫作為治療的輔助手段。在那時，醫院常常是教堂的一部分，教堂是精神的治療聖地，而醫院是肉體的醫治場所，或者說是教堂。在當代，社會逐漸認識到藝術的醫療作用，美國曾經在1989年成立了「全國醫療藝術協會」；1997年，協會和佛羅里達大學舉行了「如何把創造性藝術和醫藥治療相結合」的學術討論會。而畫家卡特勒蕭則在加州大學醫學院擔任駐院藝術家。各種各樣的展覽，例如「肉體與靈

妮基・德・聖法爾《我的心屬於玫瑰》，1965

妮基‧德‧聖法爾《讓‧廷古利與黃色天使》，1992

魂：當代藝術與醫療」展〔麻省林肯市德可多瓦美術館（DeCordova Museum），1994年〕、「醫療的美術」（佛羅里達州奧蘭多美術館，1995年）相繼推出。

　　在歷史上，這樣的範例舉不勝舉，在當代，藝術呈現兩種極端：一種是具象理性思維的藝術表現，例如概念藝術、大地藝術，等等，藝術家是思想家、哲學家，必須要對社會和自我進行深入的思考，然後用視覺表達出來；另外一種則是感性的藝術表現，這種感性的藝術表現的機制，就是癲狂、神經質、歇斯底里、極端情感化。能夠聽說的好像都是負面的貶義詞，實際上，的確就是如此，一個情感充溢的人，假如掌握了藝術手段，就會是一個極好的藝術家，否則，就是瘋子。但是，在現代藝術中，這個界限還真是很難區分，這是因為現代藝術取消了視覺技術的標準，藝術變得不那麼好判斷了。

妮基‧德‧聖法爾第一次向作品射擊，1961

我曾經很多次把瑞士藝術家讓‧廷古利（Jean Tinguely）寫進我的教材裡，只是因為他的集成機械裝置很是符合我的教學要求，機械的輪子形成了韻律與節奏。廷古利的雕塑是可以運轉的，所以這裡面需要有理性的研究作基礎。但是最近我才知道，他的第二任妻子妮基‧德‧聖法爾（Niki de Saint Phalle）也是一個藝術家，並且趨向於用藝術來治療疾病。妮基是法國人，18歲私奔，在紐約結婚，開始畫畫。三年後生女，全家返回巴黎，很快精神嚴重崩潰，進入尼斯精神病院治療。在住院期間學習繪畫，發現對治療有幫助，遂立志成為藝術家，並的確因此而康復。1956年認識讓.廷古利夫婦，她的第一件雕塑作品就是廷古利打的支架。四年後，妮基離婚，與廷古利共同使用一個工作室並成為情人關係。

在這個時期，妮基產生了向作品射擊的念頭，並付諸實施，妮基自己說：「在我的作品旁邊掛著一幅布拉姆‧伯格的白色浮雕，當我凝視著他的時候，突然出現了一個十分奇妙的想法：我想像作品正在淌血、受傷，就像其他人一樣。對我來說，這幅畫作變成了一個有感知的人……如果我們在熟石膏後面塗上顏色的話，那究竟會發生什麼事呢？我對廷古利講述了我的觀點和想法，希望向畫作開槍射擊，並令它淌血。他對這個想法表示十分興奮，並建議我立刻開始動手……」妮基籌畫了十幾次這樣的射擊，瞬間的射擊也好似瞬間的發洩，狂躁的情緒藉由飛濺的顏料得以視覺的呈現。這是沒有受害

妮基·德·聖法爾《勞申伯格的射擊》，1961

者的謀殺，是暴力的安全釋放，竟也會引起妮基狂喜的感覺，「對著我的畫作開槍的時候，一股激情讓我感到非常震驚」。妮基學畫是對的，否則，她就無從發洩這種病態的暴力狂躁情緒。當然被射擊的不是真人，換成了《勞申伯格的射擊》（1961）、《金剛》，於是闡釋就有了可說：叛逆的姿態，教條的批判，現實與理想鴻溝的跨越。

　　法國另一個畫家讓·杜布菲（Jean Dubuffet）曾經搜集了不少精神病人的繪畫，給藝術家們帶來了不少啟發，因為在杜布菲看來，正是由於他們不受約定俗成的文化的幹擾，才能創作有創造性的藝術。患精神病的藝術家阿道夫·韋爾夫利（Adolf Wölfli）和阿洛伊斯·科巴茲（Alose Corbaz）近來能夠得到國際的承認，這主要也是因為杜布菲的大力推介。

## 破解當代藝術的迷思

　　精神病是一個值得著墨的字眼，猶如維辛格曾經說過：「精神病患者經常為若干虛構的目標所驅動，其中最重要的就是渴望駕馭他人，而不是謀求平等條件上的相互合作。」以此來看就可以理解希特勒的行為。著名的奧地利哲學家施利克（Moritz Schlick, 1882-1936），在去大學講課途中遭一個第二次企圖殺害他的精神錯亂的學生襲擊，重傷而死。法國演員安東尼・阿爾托（Antonin Artaud）曾經被愛爾蘭驅逐出境，並被當作一個危險的精神病人關進了法國的精神病院，第二次世界大戰時期，他在各種各樣的精神病院度過，受電痙攣治療，備受困苦，但是卻獨特地把藝術與生活融匯在一起，以致無法分出彼此。阿爾托寫過一篇關於梵谷的論文，而梵谷也在生命的最後時刻，住進精神病院，並且不斷地描繪精神病院的風景。

　　瘋狂的思想可能是對藝術有所助益，雖然瘋狂的藝術家個人總是不幸。在對於瘋狂語言的表現方面，我還要從雅克・德希達（Jacques Derrida）等人的作品中去認識。心理學家赫馬・萊恩認為，所有的疾病都是心理的，是心理衝突、心理壓抑的結果，精神病自然就更是了。奧地利詩人格奧爾格・特拉克爾（Georg Trakl）也患過急性恐懼症，因斯布魯克（Innsbruck,的激進刊物《燃燒者》主編路德維希・馮・菲克爾（Ludwig von Ficker）曾把維根斯坦捐贈的贊助金2 萬德國克朗撥給他，當特拉克爾到銀行要取款時，卻突然恐懼地衝出了銀行。1914年他加入陸軍衛生隊，曾經看到一名士兵開槍自盡，也模仿著想要自殺，結果被送進一所精神病院，並被診斷為精神分裂症，一個月後，因服用過量的可卡因自盡。

妮基・德・聖法爾《勞工手套》，1960—1961

妮基・德・聖法爾《塔羅公園》，1991

　　精神病治療有時是去阻斷思維的神經，結果瘋狂的思想是消失了，減少了激烈行為的可能性，但自由的思想也隨之消失了。在鄉下的清晨散步，我看到了老農在剪枝嫁接，這是一種催生更大更好的水果的方式，自然是外科手術所不能比擬的。

　　從梵谷開始，繪畫似乎已經呈現出一種跡象，經由野獸派再到表現主義，發展到感性熱情的抽象，痙攣的情感似乎找到了自己的理論以及主張，最後終於發展到了極致，具有精神病傾向的繪畫出現，也就絲毫不奇怪。或者極致而言，「瘋子」與「正常人」，其實都是「正常人」下的界定，然而這一切標準，似乎又是相對的，只不過是因為，這個世界是屬於多數的「正常人」的。美學家羅賓‧喬治‧科林伍德（Robin George Collingwood）說，「美術師是治療社區社會疾病的良藥，是治療『意識淪喪』的良藥。」這麼說，我們以為的「正常人」，也是有疾病的了，也就是說，人們在機械麻木的忙碌中，在媒體狂轟濫炸的衝擊下，已經喪失了表達的願望，失去了審美的意識；而現代藝術，則增強了人們對自身情感的表達力和對外在世界的感受力。現代藝術，藉由觸動人們的心靈隱秘和痛苦，來達到激發和排遣的作用。這樣看來，藝術的確是人人需要的醫療和保健不可缺少的一環。

# 16 塗鴉是塗在牆上的烏鴉

　　說起塗鴉這個詞，搞現代藝術的都知道。說起信手塗鴉這個成語，街頭上的老百姓都知道。但是我問一個小學生，塗鴉是什麼意思，小學生想了想告訴我：塗鴉是塗在牆上的烏鴉。這個解釋有意思！在西方，你經常可以看到在牆面上亂塗胡畫的墨跡，當然，墨跡僅僅是顏色的一種，20世紀70年代以後生產出來的各種顏色的罐裝噴漆，給塗鴉者們提供了色彩鮮豔的武器。在歐洲，我曾經看過一部片子，記錄了塗鴉青年的塗鴉行為，印象深刻的是一次集體行動，塗抹一輛嶄新的列車。列車停在車站上，有人放哨望風，塗鴉青年們迅速地在車身噴塗各種圖形文字，將列車塗成了花裡胡哨的樣子，然後一呼而作鳥獸散。待到車站的工人開始清洗，那才叫一個艱難了得。

　　所以，面對這樣的情形，政府也是無奈的。在歐洲的一些城市，管理部門制定了規章，一旦塗鴉涉及性、暴力和種族歧視等方面，就必須在 24 小時內加以清除。即使如此，塗鴉也是隨處可見，形成了一個城市的標籤。為了有效地進行引導，市政當局有時也會清理出一些牆面，例如地下鐵通道、天橋的邊牆，等等，提供給塗鴉青年來塗抹。

左圖：巴斯基亞《錢上的鳥》，1981
右圖：巴斯基亞《無題》，1984

上圖：安迪・沃荷、尚一米謝・巴斯基亞《手臂與錘子2 》，1985　　　下圖：安迪・沃荷、尚一米謝・巴斯基亞《派拉蒙》，1984

基斯‧哈林《無題》，1988

　　大部分塗鴉者不是藝術家和藝術學生，但是，三百六十行，行行出狀元，塗鴉的隊伍裡也不乏好手。在20世紀80年代早期，讓－蜜雪兒‧巴斯基亞（Jean-Michel Basquiat）就從一名塗鴉者轉變為一位成功的新表現主義畫家。他的作品一派亂寫單詞和抽象符號的混雜，其中呈現出戴面具的頭部和棍形人物，模仿兒童的天真和不成熟，卻是流露出成人的自信和激烈。畫面總是有隨機和倉促的痕跡，這都是街頭塗鴉的特徵。當然，巴斯基亞之所以成為明星，也是跟他的描繪主題不可區分，對美國式神話和種族的陳詞濫調進行辛辣的答辯，坦率地面對政治主題，無所顧忌地加以表現，讓他的塗鴉成為能登大雅之堂的大作。這多少違背了一些塗鴉者的初衷，也就是反對進入博物館、畫廊的塗鴉態度。或許激烈的抵抗與反對，恰恰是因為當年認為進不去？另一個塗鴉明星基斯‧哈林（Keith Haring）也是在地鐵牆面塗鴉。哈林塗鴉圖形比較優美，符號化的人物輪廓造型幾乎成了哈林的標誌，以至於當代設計的包裝袋採用了這樣的小人形裝飾圖案，也是生動之極。佛羅里達的坦帕美術館也為這個活了32歲的塗鴉藝術家（死於1990年，晚巴斯基亞兩年）

舉辦了特展，展品來自於1986年哈林所建立的波普商店，商店出售由哈林設計圖案的便宜衣物和禮品，在他死後15年，商店也關閉了。

　　哈林曾經宣告，「巴斯基亞是『新藝術家中最有影響力的人物』」，這個評價記錄在安迪‧沃荷1984年8月20日的日記裡。沃荷，這個波普藝術的大人物也和巴斯基亞合作了很多作品。1988年，

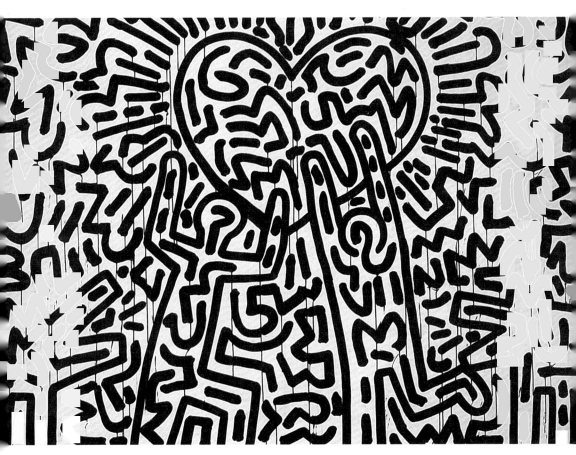

基斯·哈林《無題》，1982

基斯・哈林《無題》，1982

沃荷去世的第二年，巴斯基亞也離開了人世。這兩個人的關係多少是
奇特的，因為他們兩人的背景是太不相同。老實說，我還是無法接受
巴斯基亞的繪畫，當塗鴉能夠進入博物館時，塗鴉者就會變得比較謹
慎，直覺的原始主義的情感和表現多少也會打了折扣，只是將塗鴉的
方式作為繪畫的風格。

左頁圖：基斯‧哈林《自由女神》，1982

右頁圖：基斯‧哈林《無題》，1981

A. R. 彭克《好奇的魔鬼》，1982

　　A. R. 彭克（A. R. Penck）的繪畫不是塗鴉，卻是有著明顯的塗鴉風格，例如他的《好奇的魔鬼》，充斥畫面的是各種符號，洋溢著原始的氣氛和稚拙風格，色彩強烈，多少掩蓋了彭克略微複雜的技法。或許，彭克與塗鴉者們的區別就在於他的象形符號更加豐富，彷彿是一種難解的咒語？法國人派特里斯・波赫，延續著20世紀80年代法國街頭的朋克式藝術塗鴉，說他是藝術，因為他到底是在畫海報，並不是隨手亂塗，和街牆是十分相宜的。另一個法國人 W. K. 英特拉克活動在紐約街頭，以黑白兩色繪製自己的海報和壁畫——不說塗鴉，是因為他的表現的確是熟練而成熟，彷彿是書中的插圖畫在了牆上。他自己說：「黑色是我的作品能給人留下深刻的印象，使觀者能清楚地認出它們——它也是使作品成為城市環境一部分的最好途徑。」這個調皮的英特拉克甚至改裝了紐約報紙的自動售賣機，給它們加上顏料噴霧器，讓年輕人可以用顏料來發洩胸中的怒氣。憤青般的怒氣，彷彿來自於青年人天生的逆反和對立情緒。這一點，也許也是塗鴉的一個特質？30年後，塗鴉的技巧也在發展，噴繪、紙模、海報、字畫，形式多樣地應運而生。目前，當紅的塗鴉藝術家是英國人班克西

（Banksy）。班克西的真實姓名無人得知，他的塗鴉已經在美國洛杉磯的貝芙麗山開起了展覽，卻是一頭彩繪的大象代替他出席了開幕式。化名班克西的「藝術家」曾經以「捉迷藏」的方式將自己的畫掛進紐約大都會博物館、羅浮宮和倫敦泰特美術館，聲稱任何遵守教條的人都是危險的混蛋，因為遵守教條所產生的問題比不遵守還來得多。少年時代就在公眾場合肆意塗鴉的班克西，終於功成名就，2003年在英國舉辦了個展。但是，班克西算是對政治社會有見解的人，或者說，是敢於公開用塗鴉表達的人，比基斯‧哈林要鋒利。班克西曾經在巴以邊界的隔離牆上畫了 9 幅繪畫，其中一幅是窗外的田園風景，窗邊有兩把椅子，遠遠看上去猶如隔離牆開了個窗子。的確，塗鴉藝術家應該找這樣的牆去繪畫；相比之下，柏林牆的殘餘畫廊牆顯示著過於精心的設計，失去了塗鴉的天然與隨意。

派特里斯‧波赫作品

圖由左至右：班克西作品，2002、班克西作品，2001、班克西作品，2004

　　條條大路通羅馬，塗鴉也可以進入藝術領域，同時也可以被商業所青睞。雖然這多少違背塗鴉的本意，到底優秀的成功者寥寥無幾，靠塗鴉獲取名利大不易。特威斯特的塗寫畫在費城的拍賣會上賣出12萬的價格，班克西的塗鴉繪畫價格也是節節攀升。雖然班克西也很小心地拒絕 NiKe、微軟等商業品牌邀請設計的誘惑，因為他知道，一旦到了這樣的地步，他也會成為其他塗鴉者諷刺的對象。但是他的作品的強悍性在降低，好像所謂的對抗只是為了被主流社會接納，這個英國最成功的街頭藝術家也有經紀人，顯示出商業的力量是如此之大，無孔不入。在過去的幾十年裡，噴繪和塗鴉藝術的價格居然一直在漲，塗鴉的圖形也源源不斷地進入商業設計。這印證了我的一個看法：在當前消費主義的社會裡，一切都可以被消費，一切都可以成為商品。即使塗鴉也不例外，即使垃圾也不例外。

　　可是我到底還是覺得，看塗鴉，你不妨還是到街上去看，在博物館裡看塗鴉，多少讓人不習慣，進入畫廊便是宣判了它的死期。塗鴉這個東西，最好的載體還是牆面，展出的場所還是街頭，只管去看，無須考慮如何欣賞與藝術規則。

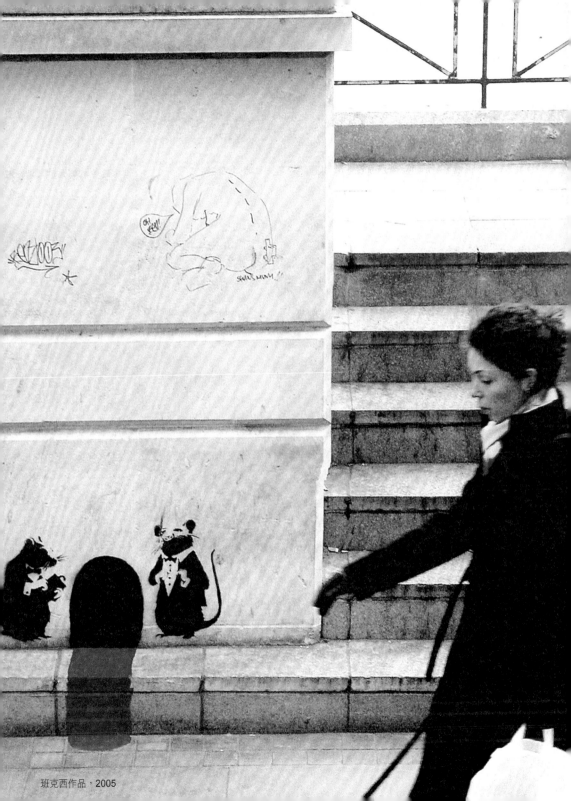

班克西作品，2005

# 破解當代藝術的迷思

左圖：C100作品，2005

中間圖：班克西作品，2002

右圖：費爾作品，2005

154

左圖：巴斯基亞《無題》，1982─1983

中間圖：班克西作品，2002

右圖：德國塗鴉，2005

## 17 藝術的眼光注視著現實

對歷史和現實生活的反思形成了一個時期的藝術主題，這種過去與現實生活的對比是藝術關注的必然。傳統城市的消失，只在幾年之間，新型城市的崛起，帶來了新的視覺和生活方式的衝擊，記錄這種流失與變化，反映這種自我的迷失與尋找，也是藝術和生活關系的一個關注點。例如2002年，第二屆瓦倫西亞雙年展把主體確定為「理性城市」。在展覽上的「陽光區」，作品直接面對一些共同的城市困境。歐根尼奧‧卡諾的《照明警戒》，關注安全問題；斯洛凡尼亞藝術家馬爾耶迪卡‧博特克藉由照片、印刷品、繪畫、圖表以及文字加上自然災害計畫，警示其他相關城市應付全球暖化所導致的水位上升問題；斯洛伐克藝術家伊洛蒙‧涅蒙特的《太空艙》，是為無家可歸者準備的簡便庇護所。在此，藝術家扮演了一個社會工作者的角色。

人類生存環境的日益惡化，使得生存的環境成為藝術家們關注的對象和表現的主題，卡夫卡對這個世界作出了他自己的判斷，我們對當下的生活環境該作出如何的判斷呢？現代消費主義刺激著人們的欲望，自然的環境遭到破壞，人文的環境遭到摧殘，對於現實環境和精神環境的反思問題變得突出起來。

將中國的藝術日益納入到全球化的角度來審視，也是不可阻擋的形勢。西方藝術與中國藝術的關係被熱心的理論家們所關注，但是藝術的觀念與藝術的對象仍然是藝術家需要加以深思的問題。

對當今世界現狀的關懷，是藝術家的責任，政治、壓迫、戰爭、毀滅、貪婪的消費、自私的資源使用、人際關係的崩潰，迫使藝術家去尋找批判這種扭曲與失調的現象的途徑，表現社會問題與生態問題。藝術家們用各自的方式回應了處於急劇分化和重組的社會現實。在創作與記錄、媒體與現實之間尋找一種解釋現實真相的方式。

威爾利・杜赫迪《工廠》，1994

例如威爾利・杜赫迪（Willie Doherty）的《工廠》所展示的場景，
丹・佩特曼（Dan Peterman）的攝影作品 CARBON BANK 對現實的
記錄與表現，安・哈迪（Anne Hardy）對城市垃圾的警示。對於這一
切，人類有可能因為司空見慣而處之泰然。

## 破解當代藝術的迷思

中國的社會發展呈現著極度的「差異化」，不協調的發展高速並行，呈現在城市是規劃落後於建設，因此，城市成為拼貼；呈現在城鄉，則是大量的農民湧入城市，城市人群五光十色。

藝術家在一個飛速發展變化的社會中的自我定位，需要對自己的審美精神、藝術探索思路進行清理。非正統的藝術風格和內容、新型的媒介和展覽方式都有可能成為實現自我表達與定位的手段。況且，隨著時代的發展，很多的實驗藝術和非主流藝術方式都已經被納入到文化的正常表現認可中。

本土經驗成為更早先的「鄉土繪畫」在20世紀初的都市化和國際化背景下的延續。年輕的藝術家生存在都市文化的環境中，接受西方文化的大量薰陶，因此，本土經驗與國際化顯然不可分開，而是有機地融為一體。一些新一代的本土畫家秉承現實主義的創作方針，推出了更有時代感、反映社會現實的作品，使現實主義煥發出蓬勃的生命力。描寫日常化的生活細節是展現本土經驗便捷而有效的方式，生

左頁圖、右頁圖：丹・佩特曼《碳銀行》，1999

活的「現場感」也成為描繪的目的，提供給觀者一種身臨其境的生活經驗。各種消費的視覺符號充斥在周圍，顯示著「進行式」般的社會城市經驗的綜合與概括，也表達了人們躁動不安的心理狀態。

變異的形象也是在競爭環境下年輕人的心理寫照，顯示的都市生活經驗正在形成「本土經驗」的主流，當這樣豐富而激烈的經驗成為藝術表達的視覺語言時，藝術當可獲得新的生命，現實主義也便煥發生機，國際化與本土化的矛盾或可迎刃而解。

過去的藝術是比較忽略觀眾的，號召藝術為工農兵服務，是把概念的對象作為被服務者，而藝術家成為類似飯館裡面跑堂的侍者。

　　曾經一度，藝術又成為個人的事情，「近距離」對於自己生活的描寫成為時尚，但是現在發生了轉變，藝術不得不把觀眾作為重要的參與者。博物館展覽的方式在改變，藝術家與觀眾互動的合作方式也在進行著；公共藝術不再強調紀念性，而是試圖讓觀眾和藝術在各方面融合在一起；藝術展不再期待觀眾作嚴肅的觀看，而是不期然地相遇，來激發人的體驗與回憶。展覽的策劃者把公眾的體驗看成是展覽成功的重要因素。

　　如果藝術希望接受與現實相關的問題之挑戰，那它就必須開放自己，將自身放入到更為開放的語境中接受評判。並且，藝術家得從旁門學科入手闡釋，從新的特定角度和場景中去創造可能的圖像。方法的置換並不能解決交流的問題，仍需要培養傾聽的態度。因此，一些展覽的策劃，建立了「觀眾—參與者」系統，從系統中選取合作者，合作中包含了基本的、必要的實驗性和風險性，並且會引發關於合作實驗的爭論。因為，觀眾的進入迫使藝術家不得不重新考慮他的創作程式，藝術的創作行為與欣賞行為不再是作為藝術創作的結果而實現，而是構成了藝術生產活動的組成部分。

　　如今，視覺藝術因為其強大的物質性成為藝術界最大、最日常的名利場。藝術家身處越來越像嘉年華會似的展覽會中，使得展覽越來越像活動與事件，這種對於參觀者的妥協也是一種態度。展覽成為大眾的節日，使策展者將任何一種事先的妥協轉化成策略。

上圖：安娜·哈迪《單人房間》，2004

下圖：安娜·哈迪《無題4》，2005

# 18 塗在畫上的污痕

　　英國女藝術家道恩·梅勒畫過一張畫 J-Lo（2002—2003），這張畫畫的是美國歌星兼影星珍妮佛·洛佩茲。說實話，我更喜歡珍妮佛的演唱，對她的演技實在不敢恭維。在這幅畫裡，洛佩茲穿著一襲特別設計的粉紅色無肩晚禮服，褐黃色的頭髮盤卷著，站在一個背景像美國國旗的典禮臺上。如果在現實的場景中，也可以說是光彩照人了。據說是當她在一個授獎儀式中出演主要節目時，發生了令人難堪的事情，一些或是泥巴、或是糞便的傾瀉物，塗抹在後面的牆上，也濺灑在了她的禮服上。在公眾的場合，珍妮佛努力保持著僵硬的笑容，雙拳緊握，無形中透露出她內心的緊張與憤怒。

　　梅勒挑選了這樣一個情節來表現，把著名的美女明星表現為傳媒的怪物，也是直指媒介和社會。但是我更為道恩的技法所吸引，熟練

道恩·梅勒, *J-Lo*, 2002—2003

Ceci n'est pas une pipe.

雷內‧馬格利特《這不是一隻煙斗》，1929

的、信手描繪的塗抹的泥巴（或糞便）與矜持描繪的服飾形成有趣的
對比。那背景的幾筆髒汙痕跡有屋漏痕（語出〈釋懷素與顏真卿論草
書〉）的功力在裡面，似乎是髒汙的塗抹對於畫家來說更為自由和快
意，讓人想起了街頭的塗鴉。

　　如果把這張畫僅僅當作畫來看待，那就讓我們忘記了這是明星
和美女，不過是明亮的色彩與拘謹的造型，正需要輕鬆來陪襯。於
是，這輕鬆成就了繪畫，讓繪畫變得富於活力；這塗抹就太相宜，
在繪畫上是一點也不多餘。這又讓我想起了雷內‧馬格利特（René
Francois Ghislain Magritte）的《這不是一隻煙斗》。是的，這不是一
隻煙斗，在畫面裡不過畫的是一隻像煙斗的形象。或者說，這並不是
一隻真的煙斗，它僅僅是畫布上的一層顏色。

左圖：馬塞爾・杜尚, *L.H.O.O.Q*, 1919

右圖：伊夫・克萊因《活畫：藍色時代人體測量》，1960

　　但是，當塗抹從畫裡解脫出來，變得自足的時候，塗抹就是一種塗抹，有著一種自然的率意而為。如果塗抹成為符號，塗抹的好壞便不重要，塗抹自然有另外的含義，就像杜尚給《蒙娜麗莎》加上兩撇鬍子，名之為L.H.O.O.Q.（1913）。這兩撇鬍子本來就是戲謔的遊戲，沒曾想變成了象徵性的行為，被畢卡比亞做主拿去發表，並取名「杜尚的達達主義作品」，引起了轟動。一個想法成就了一代大師，信手塗抹並不需要道恩這樣的功力，宣告的卻是整個一個古典藝術的終結。結果這塗抹是如此的有力量，讓一切塗鴉都相形見絀。

　　我傾向於把伊夫・克萊因（Yves Klein）的行為《活畫：藍色時代人體測量》也看作塗抹的行為，不過這種塗抹是將三個女模特兒塗刷上「克萊因藍」，然後伴隨著管弦樂隊的「單調交響樂」，模特兒藉由各種動作將身上的顏色印在牆上和畫布上。這塗抹是特定的，汗跡顯示出身體突出部位的特徵，乳房的兩個圓彷彿吃驚地凝視著這個世界，這就比波洛克潑灑的繪畫具象多了。

　　塗抹易於表現感性的、直覺的情緒，猶如兒童信手隨意地圖畫。對於成人而言，即興的塗抹，產生諸如瑣碎、細膩、零亂、緊張的線條與形狀，匆忙、焦灼的堆砌方式，表現出世紀末的頹喪情緒。由此可以看出當代藝術中的一個傾向，即對於直覺的重視和普遍的焦躁而執著的情緒，而這些藉由塗抹的形式表現了出來。這樣的塗抹，也許可以作為心理分析的視覺素材。

左圖：瑪麗蓮‧夢露的照片，約1962

右圖：伊夫‧克萊因《未命名的人體測量》，1960

　　塗抹的手段也在翻新。一位西方女藝術家用頭髮蘸著顏料在鋪在地面的紙上作畫。殘疾人用腳繪畫、用嘴繪畫是不得已而為之，一個健康的人非要用腦袋上的頭髮來繪畫，甚至發展到用眼睫毛蘸著顏料利用眨眼來繪畫，這繪畫就接近了遊戲。自然，遊戲也是藝術的一個特性。這又讓我想起了國內「書法家」用拖把進行書法表演的節目。

　　塗抹當然是可以有意味的。「天安門事件」的時候，有個人拿著墨水瓶投向了掛在天安門上的毛澤東像，墨水污染了領袖像的一部分，這自然被官方認定是犯罪的行為，而不是毀壞公物。行為和行為到底有區別，就看這行為由誰來完成。20世紀90年代初，美院雕塑系畢業的潘××也在香港作出了用油漆塗抹女王雕像的行為，這種行為並沒有留下藝術的評判，只是要實施者接受現行法律的約束。在藝術上豈止是雙重標準的評判，藝術從來都有馬太效應的症候，但是這並不是說所有的塗抹都有意義。如果這樣講，所有街上的塗鴉都應該進入博物館，或者進入美術的正史。這的確涉及如何觀看的問題，對於塗鴉也是如此。塗抹的內容與方式都是可以被冷靜地加以審視。同樣的東西可能由於觀看的不同，給予不同的界定。事實上，我還是喜歡看瑪麗蓮‧夢露給自己打叉的照片。波特‧斯特恩（Bert Stern）1962年拍攝的這張肖像被夢露認為有損自己的形象，毀掉照片不讓發表，但是現在公之於眾，並且保留了紅色的大 ×，倒讓我窺見了夢露其實脆弱的心靈。

# 19 正面的凝視

在1953年拍攝的電影《和莫尼卡在一起的夏天》裡，哈莉葉·安德森（Harriett Andersson）所扮演的角色，在小咖啡館裡面對無名無姓的浪哥挑逗，她轉過身來，面對鏡頭，表現出一種毫無意義的表情。這個注視是脫離當時的情景出現的，而這種盯著錄影機的注視成為電影史上的一個座標。因為，這種正面的「看」已經脫離了「紀錄」、「刻畫」的種種意義，而成為一種完全插入的注視。只是不知道，這種注視是不是含有哈莉葉看著導演伯格曼的那種情人的意味？此後，不少電影都會有正面的注視，例如，畢諾許主演的《聖彼埃爾的寡婦》，在中尉丈夫和犯人情夫都被處死之後，窗前悲痛欲絕的畢諾許轉過頭來，突然毫無表情地注視正面，彷彿對面的觀眾就是敵人，就此定格的注視也算是這種運用的極致了。

其實，這種正面的注視早在文藝復興時期的許多宗教繪畫裡已經出現。我們可以從魯本斯、提香以及一些不太著名的畫家作品中見到：在畫面下方的信徒隊伍中，在角落裡會出現突然一個脫離當時的朝拜方向，把頭轉向正面的人物，好像突然被圍觀的人所吸引，而這種圍觀

海蕊耶·安德森《和莫尼卡在一起的夏天》

伊莎貝拉・阿佳妮（Isabelle Adjani）

的人就成為現在的觀者，我們與這個人物直視的眼光對接。這個人可
能是畫家本人的形象，我感受到了他的目光注視形成的壓力；也可能是
一個活生生的現實生活中的孩子，甚至可能是一位聖徒。這個人物雖
然在畫面裡並不主要，但是因為太過脫離整體的情景，往往引起觀眾
的注意，並且，這類人物被塑造得都很真實可信，也許畫家這樣處理是
為了增加畫面的真實感、現實感。即使在宗教繪畫裡，畫家開放自由的
天性也要想方設法地流露，所以往往也把自己擺進畫裡，或者，會把一
個可能是模特兒的形象畫出了自身的味道。這種在群體中的特異動作
和表情常常引人注目，有時超過了主要角色，成為視覺的焦點。

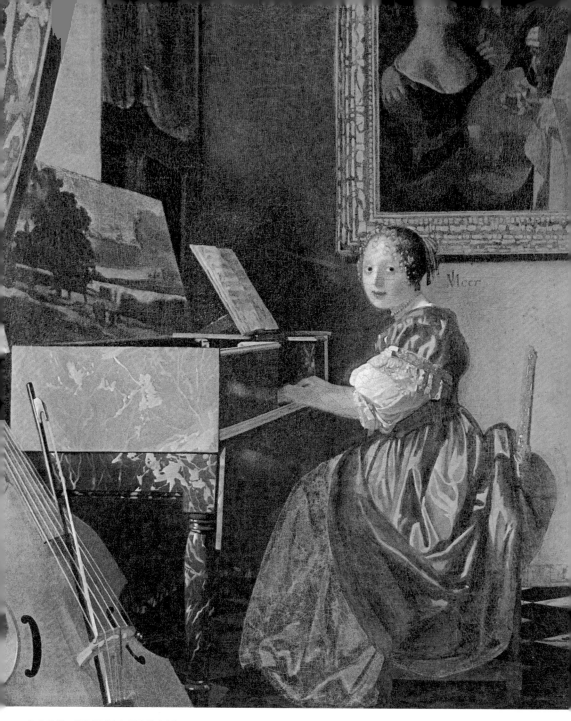

約翰尼斯・維梅爾《坐在琴旁的少女》，1670—1672

提香・韋切利奧《佩薩羅聖母》，1519—1526

　　是的，我記起了在威尼斯的弗拉里教堂（Santa Maria Glorisos dei Frari），右邊更衣所後殿有喬凡尼・貝里尼（Giovanni Bellini）繪於1488年的三折畫，聖母在中，手中的小聖嬰站立著，左為聖尼古拉和聖彼得，右是聖本篤和聖馬可——他側身向著聖母，但是轉頭注視觀眾，目光令人難忘。這樣脫離場景的處理，常讓觀眾產生畫中人是活的一樣的感覺。教堂左側牆壁上提香的大畫《佩薩羅聖母》（Madonna with Saints and members of the Pesaro），在右下側的人群裡也有一個轉頭注視觀眾的小孩，表情活潑生動，彷彿是觀眾的注視令他分神，立刻，畫面的界限打破了，小孩子呼之欲出。

左、右頁圖：提香‧韋切利奧《凡德拉明家族》，約1540～43

　　因為注視正面的眼光，就和畫外的歷代觀眾產生了眼神的交流，面對著這種注視，我會進入到旁觀朝聖隊伍的人群中，我進入了畫裡的那個時代，那個瞬間。注視因此產生了跨越時空的效果，擴大了畫面情節發生的空間。而且，到底是誰看誰？觀眾也就不再是旁觀者，而是繪畫擴大出來的一部分，這種處理不僅和上面電影鏡頭有類似的美學意義。也許伯格曼並不是有意模仿繪畫，但是這樣的不謀而合是視覺藝術的一種巧妙表現。在荷蘭風俗畫畫家約翰尼斯‧維梅爾（Johnannes Vermeer）的《紳士、姑娘與音樂》裡，側面對著窗坐著的姑娘手裡拿著樂譜，似乎突然中斷了和紳士的談話，吃驚地轉頭望

過來，彷彿外來人（畫家？）是一個不速之客，意外地驚擾了她，因此臉上似乎有一絲不快。維米爾喜歡畫側面對窗的形象，就如同正在讀信的女人，從窗戶照進來的陽光讓側面臉部的輪廓清晰而單純，似乎閃耀著一種神聖的光澤。那麼，是什麼讓畫家突然讓女子（一些研究者認為是他的女兒，有些認為是他的妻子）向正面觀看了呢？還有那《坐在琴旁的少女》，一邊彈著琴，一邊轉過頭來斜眼看著。這隱隱的不安，似乎是父親監視的眼光，讓我們現在代替維梅爾，也隱隱地感覺到了。因此我們的觀看，就有了更具體的方式，我們從畫中人的表情，看到了我們自己。

日本導演小津安二郎也特別喜歡讓他電影中的人物平視地對鏡頭說話，把鏡頭前的觀眾作為電影裡的人物，而對面人物說話時也同樣對著鏡頭。這樣，觀眾就具有兩個角色的身份轉換。如《東京物語》、《秋刀魚之味》等對話鏡頭都是這樣。

一位影評家在評論阿佳妮在《阿黛勒‧雨果的故事》中注視攝影機的眼光時說：「承受了阿佳妮那樣注視的攝影機玻璃即使不瘋狂，可能也破裂了。」這句話說得好。阿佳妮的眼光，的確讓我感到了鋒利尖銳的穿透力。

提香‧韋切利奧《酒神與阿利阿德尼》（局部）1523—1524

# 20 人類把自己作為對象

　　藝術，基本上是人類的一種自戀行為，如同青春期的美少女對著鏡子搔首弄姿。那麼，從這個角度看，藝術中出現的人類形象，大致可以看出人類對於自身的態度變化——從神到人再到精神的人、生理的人這麼一個認識過程。我把古希臘雕塑藝術、早期古典繪畫藝術看成是人類神化自身的藝術。中世紀的藝術服務於宗教，人類的形象固然壓抑刻板，卻也是精神追求神性的結果。雖然文藝復興形成了一個反彈，讓人類回歸到人的本身，但依然是古典理念下的人，充滿了聖潔的光彩，文藝復興三傑的作品就是一個很好的印證。這倒映襯得馬薩喬的底層人物形象分外地有光彩，北歐的畫家如丟勒，也顯示出對現實的濃厚興趣，這種現實主義的人類形象在後來的布魯蓋爾、柯爾拜因等畫家筆下生動呈現，人類漸漸流露出真實的本相。

左圖：杜安·漢森《公車站的女人》，1983　　右圖：杜安·漢森《遊客》，1970

約翰・德・安德列《雙臂交叉坐著的金髮碧眼女人》，1982

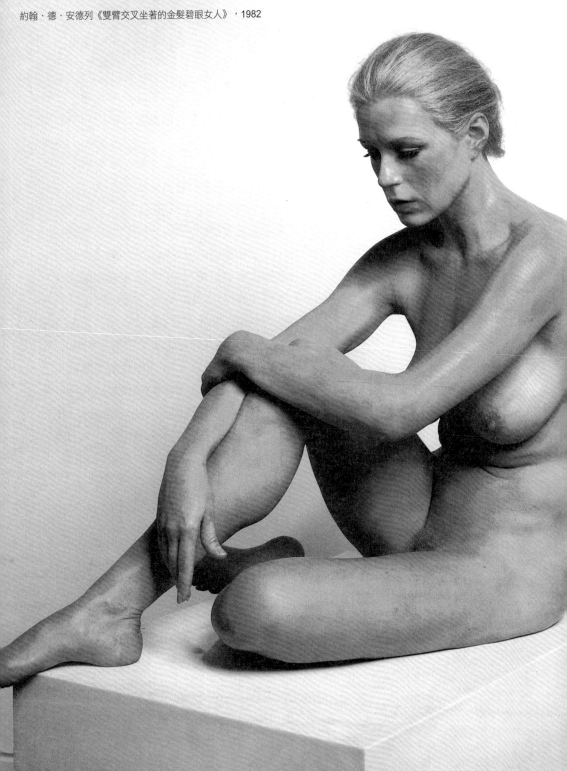

　　所有的現實主義和風俗畫家都表現出對人類本相的迷戀，這種迷戀甚至曾經有一個時期退讓給攝影技術。但是在20世紀的中期又借助攝影技術進行返潮，重新引起了藝術對於人類外表描寫的一種興趣，這就是超級現實主義的繪畫和雕塑。人類在鏡子中似乎比現實還要清晰，這是一種放大的觀看，顯微的觀看，例如查克‧克洛斯（Chuck Close）的大幅頭像《萊斯利》。這幅正面頭像，比原型的人物大上了好多倍，因此真實也還是畫面的，是「要再現照相機鏡頭和人眼所見之間的不同之處」。藝術想要再現人類真實的願望借助了多種手段和材料的表現，在雕塑方面更是驚人，例如美國雕塑家杜安‧漢森（DuaneHanson）的雕塑《遊客》（1970），在從人體上翻下來的模型塗上與真人肌膚相同的色彩，穿上真實的衣服，配備真實的道具，這熟悉的美國典型形象，逼真到在距離雕像幾公尺處會誤以為真。約翰‧德‧安德列（John De Andrea）的女人體雕塑《雙臂交叉坐著的金髮碧眼女人》（1982），以彩飾聚酯和玻璃纖維為材料，塑造女性的人體，用油彩塗飾皮膚，方法非常細膩，甚至描繪出皮膚上的瑕疵與斑點，並且植上了人造汗毛。精細與真實的程度，超過了古典畫家，惹得博物館和私人收藏家紛紛地訂購他的作品。

蠟像館裡的蠟像

　　這種效果猶如英國倫敦杜莎夫人蠟像館裡面的名人蠟像，其塑造可以說是真實的仿製與再現，尺寸比例完全根據原型，人們只有根據常識才能夠分辨真假，因為是逝去的名人，我們當然知道站在地下出風口被熱氣揚起裙子的瑪麗蓮‧夢露是假的，知道站在英國皇室對面的戴安娜是假的，即使她做得再真實。活著的人是不是更真實呢？蠟像館的一名發言人說，他們為美國歌星布蘭妮的蠟像安裝了充氣乳房，胸脯因此會隨著呼吸上下起伏：「這是我們第一次在蠟像的胸脯安裝氣囊，她的胸會變得更真實更完美。」但是，當我看到椅子上坐著的一個普通「人」，我疑惑了，盯著看了十分鐘，發現「他」一動不動，我才肯定「他」是假的。看久了，蠟像館的人相互看起來的眼神就有點奇怪，彼此送出去的微笑也有點尷尬。

蠟像館裡的蠟像

　　我也和江澤民的蠟像勾肩搭背地照了一張合影，或許，這張照片可以按照馬格麗特《這不是一隻煙斗》的思路，命名為《這不是江澤民》。我覺得電視中的江澤民比蠟像神氣多了，也許是官方提供的資料不夠充足的緣故。也許，蠟像製作者對東方人的面孔還是缺乏經驗，不如國內的蠟像藝術家製作的鄧小平像，在相似的基礎上突出了領袖的氣質。如今，人類這種自己對自己的複製技術越來越精湛了，並且，在審美上也發生了極大的變化，醜陋噁心的真實在當代雕塑中表現得可謂是淋漓盡致，恰恰與超級現實主義雕塑家安德莉亞《雙臂交叉坐著的金髮碧眼女人》（1982）的自然的真實成對比，在超級現實主義雕塑家那裡似乎只是追求以假亂真的效果，倒沒有把醜陋看做是目的。

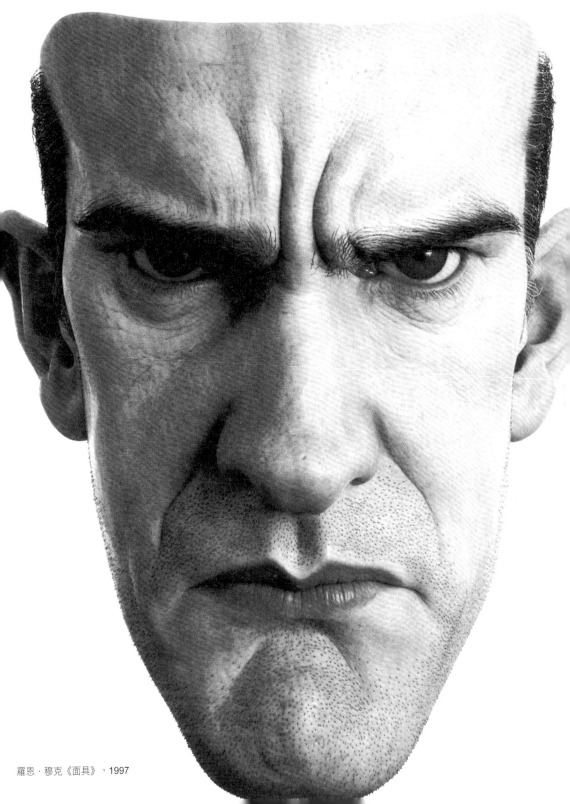

羅恩・穆克《面具》，1997

## 破解當代藝術的迷思

　　澳大利亞超現實主義雕塑家羅恩‧穆克（Ron Mueck）的人體雕塑，可能是自然主義、現實主義與錯覺主義的集合體，大大改變了安德莉亞那種寫實審美的方向。其塑造的形象對斑點、毛髮、血管與臉色的刻畫，經得起近距離的觀看，卻又能讓你觀看之後，毛骨悚然，因為穆克迷戀的是人體上擁有的一種醜陋，這種醜陋如此真實，讓我們無法正視。或許穆克只有改變真實的尺寸，才有可能擺脫這樣粗俗的「恐怖」。但是在當代的雕塑中，像穆克那樣地追求一種真實的醜陋，也不少見，可能，穆克還不算是醜陋的。

　　還好，這還不是非常可怕，至多引起一點小小的騷動，作為茶餘飯後的一點談資。但是，人類發明的克隆技術要用在克隆人類身上，力求完全的複製，這就可怕，超級現實主義的雕塑固然真實，但是畢竟沒有生命，另一個自我的複製出現就不會像孿生子那麼簡單。克隆人畢竟還沒有出現，據報載，美國達拉斯一家機器人公司的員工

羅恩‧穆克《巨嬰》，1996

杜安・漢森（Duane Hanson），也是先鋒藝術家，製造出了裝有電池的類人機器人，看上去和真人一模一樣。面部的皮膚由一種類人類皮膚的材料製成，手感非常真實，表情豐富，能夠和人對話。藝術家曾經在一個藝術作品展上展出了一個以自己為模特的機器人。

漢森坦言，會有一些科學家擔心，機器人的外貌和人類如此相像，可能會對人類的主導地位構成挑戰：「模樣完全和人一樣的機器人，可能會引起一些人的恐懼。他們害怕自己作為主人的身份被機器人奪取。所以，類人機器人的市場可能會分化為兩極。有人喜歡，有人憂。」

我是憂的一類嗎？我是噁心的一類。我並不懼怕人類對於人工智慧的研究，人類或許應當關注機器人的智慧和人性，而不是外表與形貌。並且，把這種東西當作藝術的終極追求，也許在挑戰人類心理的極限，到底，人對非人的喜愛與非人與人的相似程度並不成正比，喜好的程度開始會隨著相像的程度提高而上升，但是這有一個限度，超過了這個限度，人對非人的喜好就會下降，甚至轉為負面的厭惡。如果先鋒藝術家想要達到這個目的，從藝術的角度看，也許是成功的。但是，如果人類走到克隆和人工複製自己，這就絕對不是藝術，而是自取滅亡了；似乎，這個危險就近在眼前，法律的制定也不能約束科學狂人的冒險。科學家們正在用老鼠的胚胎幹細胞人工誘導出卵子和精子，只是不知道這些卵子和精子是否能夠結合成為卵母細胞，又能否結合成正常健康的胚胎和幼體。一位科學家對此的評價是：「一個亂點鴛鴦譜的時代距此不遠了。」假如把這個技術運用到人類自身的話。

# 21 藝術以政治的名義

　　所有藝術都是觀念的反應，不管藝術家是有意識還是無意識。藝術中的政治傾向是藝術家對社會現實的必然反映，是社會問題的地震儀。藝術家關注社會問題，理所當然地與政治發生關係。其中的左翼傾向在中國30年代的藝術中起著重要的精神作用，藝術成為民主與救亡運動的重要武器。左翼的精神在20世紀六七十年代也一直激發人們的浪漫情懷，是反叛社會的一個充分理由，也被當權者巧妙地利用。但是不可置疑，左翼精神一直是當代視覺文化中的一支顯著力量，從全球的角度看，左翼的文化理想在發達國家和不發達國家也一直是一種潛在的文化想像，總會在一個特定的時候和青年運動結合在一起顯現出來。在知識份子裡面也形成一種分支。當然，左翼也可能成為一個藝術標榜的旗幟，而且僅僅就是旗幟而已。2003年12月，在北京「左岸工社」大樓14、15層舉辦了一個藝術展，名為《左翼》。

　　中國的當代藝術的確有很多把民生、環境、歷史、身份認同、文化衝突等理念作為表述的對象。整理外部經驗是藝術創作的動力之一，不過太多地把藝術整理在一些社會學的觀念中，缺乏當下的社會生活經驗，也會令人乏味。畢竟，視覺藝術是讓我們藉由感性的視覺經驗來感受生活，引發思考。

　　當代藝術中的政治姿態明顯可見，似乎表明了藝術家不僅是思想家，而且是政治家。1979年，德國畫家戈特弗里德‧赫倫韋恩（Gottfried Helnwein）用一張水彩畫表示一種抗議，畫面是一個在桌面上熟睡的、漂亮可愛的女孩，頭枕在盤子裡，手邊是一把湯匙。畫題：「生活不值得活著」。作為作品組成部分的題字，作者寫道：「親愛的格羅斯博士，我在看『大屠殺』（一個電視節目）的時候，再一次想到你在報告中的觀點態度。自從這部作品誕生以來，我一直

# OVER MY DEAD BODY

莫娜‧哈透姆《永不服輸》1988—2002

想找機會，代表那些在你的關懷下進入天堂的孩子們向你表示謝意。正像你所說的，他們不是注射死亡，而完全是因在食物中摻入毒藥而死。致德國式的敬意，你的戈特弗里德‧赫倫韋恩。」格羅斯曾在納粹時期參與有計劃的謀殺兒童計畫，但他在接受記者採訪時為自己辯護說「在食物中放毒是為了讓兒童死得平靜、沒有痛苦」。1979年起，格羅斯當選奧地利精神病學院院長，社會上沒有任何抗議，而赫倫韋恩藉由藝術表達了自己的態度。畫與信公開發表，引發了社會辯論，格羅斯隨後辭職。而莫娜‧哈透姆（Mona Hatoum）的《永不服輸》則是利用看板的視覺語言，藉由藝術家對站在鼻樑上的士兵提出抗議，來表達一種對權利結構的批判態度。或許，我們還可以把圖像中的女性看做是日常生活的戰場，而對此進行更深度的思想追索。

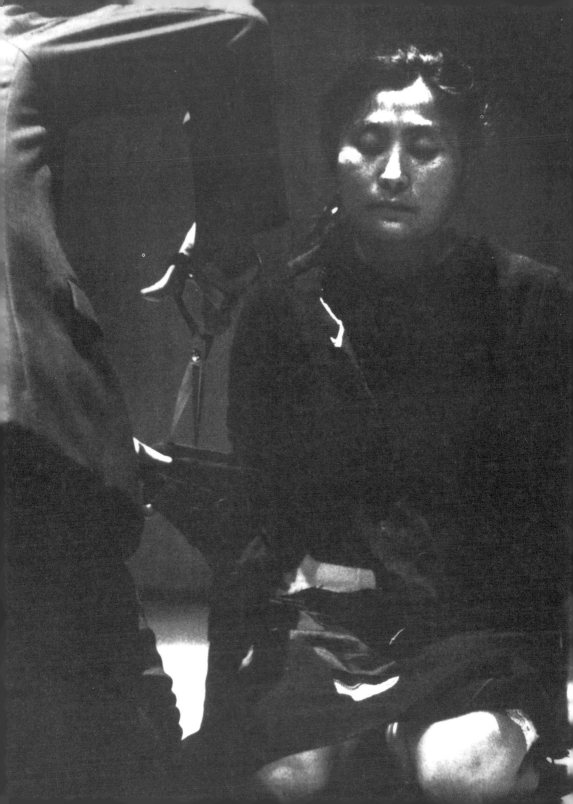

　　美國藝術家荷勒納・愛隆的《地球救護車》製作時間長達十年。1982年，愛隆在12個核武器基地用布袋裝上基地泥土，自己開一輛標有「地球救護車」字樣的救護車走遍美國，搜集美國婦女裝有各種創傷物品的布枕套，並邀請日本廣島、長崎婦女參與。1985年，愛隆請原子彈爆炸倖存者在白枕套上題字，在河上漂流後，再裝入廣島、長崎的泥土運到美國。1992年，她把「地球救護車」開上紐約布魯克林大橋，橋上裝滿在美國國內和日本收集的布袋和枕套，在橋上舉行集會，然後又把「地球救護車」開到聯合國，把象徵性的布袋、枕套用擔架抬入聯合國，來結束她呼籲禁止核武器的行為作品。

　　小野洋子（Yoko Ono），甲殼蟲樂隊（披頭四）主唱約翰・藍儂的妻子。要做愛不要戰爭的小野洋子與約翰・藍儂在床上接受記者採訪的畫面給我留下了深刻印象。比阿布還要早，她就在倫敦召開的藝術破壞研討會上作出了《剪品》，邀請觀眾用剪子剪斷她的衣服，來展示女性被侵犯的窘迫，等等，作品引起了廣泛的關注。性別問題成為小野洋子工作的中心，藉由作品她著力批判兩性對立的模式。但是給我留下印象的則是更為開闊的主題，比如種族歧視、死亡等。她的作品《離開》（1997），小樹從無數原色木棺的小方形開口處生長出來，暗示出生命勃勃的生機和一絲脆弱的感傷。小野洋子在「9・11」之後所作《補・愈：為了世界》邀請觀眾一起參與，將打破的一堆瓷片重新拼貼、黏合，結果瓷器即使局部得以復原，也已經是遍體鱗傷。小野將這個創意藉由郵件發往世界各地，在卡片上她寫下：「當你黏合這些碎片的時候，心中一定懷著願望。」紐約一家小書店由此被「補愈」的概念打動，在臨街櫥窗的垂直背板上面散落地粘上被打碎的瓷片，然後用小小的一行字寫道：「用你的想像黏合這些碎片吧。」

小野洋子《剪品》，1964

在世界範圍內，藝術家對於災難、戰爭的關注其實一如既往。一些藝術家也從試驗先鋒派那種更偏重於純視覺、精神的追求轉而開始關注現實，這種立場所激發出的藝術家人文色彩使其重新獲得非凡的創造力。德國的卡塞爾文獻展就是一種「藝術」的非官方組織、「政治藝術家」們活躍其中。

藝術可以和政治生活發生關聯，並生發自己的作用。藝術也可以提升到道德的層面，並因此而具有了教化功能。它時常伴隨著顛覆現有的、已被人們接受了的習以為常的規則，或激起社會性的變革，不僅僅是自身的、小範圍的表現或反省。

但是，也有相反主張。英籍美國畫家馬爾科姆·莫利（Malcolm Morley）則宣稱：「我對主題事件絲毫不感興趣，不管它是諷刺的、社會性內容的、抑或混雜著什麼主體的……我所能接受的主題事件僅僅作為一種被創作這一表面現象。」

但是主張也就是主張，畫家呈現的表面現象也是被提取出來，被其所關注的，那麼這種現象有沒有同樣的社會性效果？在翠西·艾敏（Tracey Emin）《根本的事實》這個作品裡，美國國旗下面繡有一行字：「一直會在這兒」。也許可以理解為對美國全球政治態度的一個批判，這貌似一個敘述，卻使觀眾不得不思考一個問題：美國人在哪里「一直會在這兒」？

翠西·艾敏《根本的事實》，1995

# 22 數量與個性的存在

　　安迪‧沃荷是第一個認識到數量重要性的藝術家嗎？數量總是重要的，海納百川，積少成多。朝拜的藏民信眾要在漫漫長路上磕不計其數的頭，念珠在手中不斷地掐動，轉經筒在一隻隻手下不停地旋轉，總是和數字有關係。雲岡石窟裡成千上萬個小石佛，也顯示了一種虔誠的心理。但是，宗教的數量和藝術不同，傳統的藝術追求唯一，而非批量的複製。但是，什麼時候數量開始在現代藝術中成為重要的因素呢？一隻坎貝爾湯罐頭本身大約只是讓人們注意到它的食用性，談不上有趣和乏味，不會引起人們感情上任何的反應，除非一個饑餓的乞丐看到它。雖然，成百上千的坎貝爾湯罐頭藉由絲網印刷表現出來，似乎去除了藝術家的個性；但是，第一個把貨架上的罐頭排列在畫面上和美術館中的做法，卻使得沃荷成為藝術的中心人物。數量的增加去除了商品的個性，也去除了藝術家表現的個性。但是，這個個性化的過程並不是到藝術家就停止了，而是延續到觀賞作品的人，因為觀賞的人感覺到了視覺的疲勞。

　　可以說，數量的借鑒也許來自於商業，沃荷精明地發現了這一點。他顯示羅列坎貝爾湯罐頭、可口可樂、布裡洛肥皂盒和漢茲番茄醬裝置的數量，然後，他為社會名流、電影明星所作的肖像也利用數量進行創作。這些肖像是系列的，例如《毛澤東肖像》（1972）做了有10幅，每幅都印了250張。天安門城樓上的一張領袖像，變成了一排彷彿孿生子的系列像，似乎偉大的感覺消失了，克隆的相似讓唯一變得滑稽起來。從此，唯一的形象變成了被無限複製的類像，也顯示出工業化生產和消費時代的特徵。當唯一成為眾多時，我們被眾多的表面所吸引，而不再去顧及唯一曾經代表的意義。《十六個賈姬》（1965），四個一排，一共四排，在拍賣會上賣出170萬美元的高價。這張絲網畫掛在富翁羅伯特‧勒曼的豪宅裡，勒曼夫人是不是很得意呢？

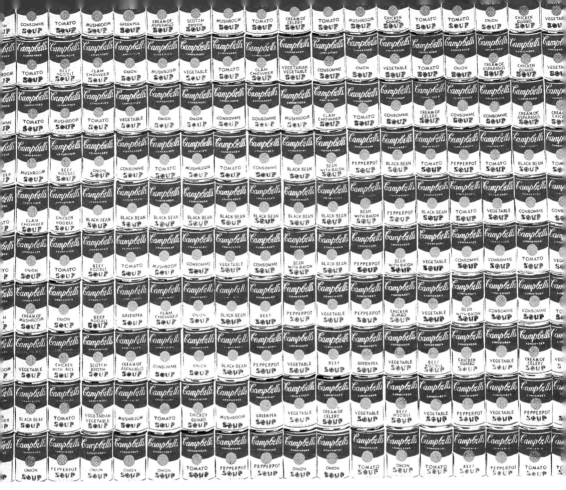

安迪・沃荷《200個坎貝爾湯罐頭》，1962

　　但是，數量的增加似乎也產生了視覺的單調，或許，這種單調也是觀念的需要，批量的生產使得毫無個性的產品從流水線上產生出來，或許這也是沃荷把自己的「畫室」稱作「工廠」的寓意吧。這讓我想起平克・佛洛伊德樂隊（Pink Floyd）的《迷牆》，我們的教育和無形的約束正在製造出這樣一批批毫無個性的機械般的人才，就如同安東尼・葛姆雷《土地》中那上萬的陶土泥人。

　　華特・班傑明（Walter Benjamin）曾經在《機械複製時代的藝術作品》中指出，環繞藝術的神聖光環在機械複製時代已然黯淡，兩重物象意義的消失在所難免，一重是原作所具有的獨特性，一重是作品

安東尼··葛雷《土地》，1991

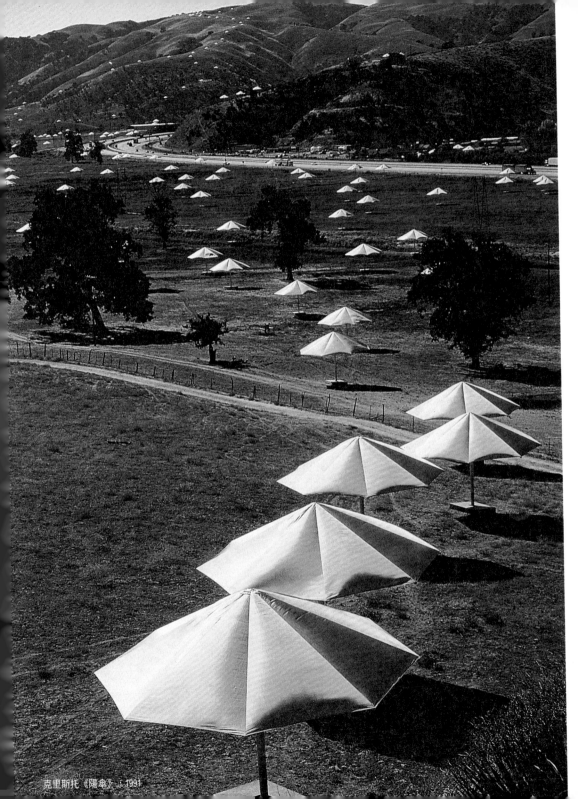

克里斯托 《陽傘》 1991

大衛·馬克《北極熊火柴頭》，2003

中所表現的物象的意義。原作獨特性的消失帶來的是藝術功能的反轉，繪畫不再是表現謀職那個事物的形象，而是呈現一個司空見慣的圖像。作品物象本質的消失是對象不再具有任何個性的性格特徵，而成為一種被廣泛使用的符號。對圖像進行數位化處理，圖像就不再是獨一無二的。現代的數位複製技術在電腦普及的今天廣泛應用，正在方便地替代機械生產的技術，讓物象的個性消失。這樣，不僅消失的是藝術家的個性與存在，消失的還有被製造的對象的個性與存在，那麼，這樣做的理由何在呢？羅蘭·巴特說過：「重複是一種文化的特徵。」重複產生的意義和樂趣曾經被我在形式基礎課上反復談到，但是重複產生的單調與乏味，卻也值得充滿興趣地去研究。數量在現代藝術中正在毫無節制地被使用，數量消除著高雅，使藝術走向通俗，但是，數量也可以創造偉大的景觀——每一個相似或者相同的單元組成一個巨大的形象，例如克里斯托·賈瓦切夫（Christo Javacheff）的《陽傘》，成百上千的黃傘和藍傘在美國、在日本的田野上散佈透迤開來；而細小的則有大衛·馬克（David Mach）的《北極熊火柴頭》，用無數細小的火柴製作出奇異的形象。

這種方法也被中國的藝術家所掌握，表現出一種消解個性的玩世態度，例如岳敏君的《戰鬥》（2002），出現在畫面上的六個人物長著一模一樣的面孔，流露著一模一樣的大笑，甚至服裝和色彩都是一模一樣的，只是動作不同而已。

# 23 藝術的禁忌與表現

普遍性的規範與禁忌、確定性的思想是可以被質疑的。但是德國哲學家魯道夫・卡爾納普（Rudolf Carnap）確立了容忍原則：「任何人都有使用最適合自己目的的語言之自由。」但是這個自由在封閉的社會是做不到的，而在一個開放的社會裡，也許藝術有時有濫用質疑的權力，我明顯地知道這一點。這好像一種制度對於語言的控制，但是在相反的情況下，詞語有可能形成語言的暴政，同時也存在語言的自虐。

禁忌通常表現在三個方面：一個是性；一個是宗教道德倫理；一個是暴力，包括對於自身的暴力和殘酷。對他人的暴力可以被視作犯罪，但是對於自身的暴力常常被視作對身體極限的挑戰。在當代藝術裡，藝術家們對這三個方面的接受尺度發起了挑戰。

安德里斯・塞拉諾（Andres Serrano）展覽了他的彩色攝影作品《尿溺中的耶穌》（1989），一個塑膠耶穌受難十字架浸泡在藝術家本人的小便中；在蒂姆・米勒的《性愛故事》裡，耶穌受難被用於表現同性戀的痛苦；而有的藝術家甚至把耶穌刻畫成手背上注射海洛因的吸毒者。保守的「基督教聯盟」，在美國第一大報《華盛頓郵報》上刊登正式「致美國國會公開信」，抗議美國國家藝術基金會用納稅人的錢資助這樣一些烏七八糟的當代藝術。

英國導演邁克・菲吉斯（Mike Figgis）組織的《不完美的過去博物館》展覽：巨大幽深的地板上，呈現著一起交通事故的場面，女性假人趴在紅色小轎車前的地上，駕駛的男性人偶也是血跡斑斑，並且伴隨著非常戲劇化的聲響，偶然扭動一下機械的肢體。這種對於藝術傳統標準化的蔑視，多少體現了藝術家對傳統藝術價值的突破，這種突破也就涉及了對於倫理道德的社會觀念的突破。

安德里斯・塞拉諾《尿溺中的耶穌》，1989

德國女性藝術家比‧史塔特褒曼，以自己或朋友的身體與頭部作為人類自我困擾的精神解剖體，用蠟澆灌進石膏造型中加以製作，以此表現肉體的被摧殘，呈現慘不忍睹的腐蝕性，如直接將手插進自己心臟、去首截腰的身體、令人噁心的眾人之頭，如同肉類加工廠中的牲口軀體一樣懸掛空中，是藉由觀者的敏感想像把人類的殘酷展現出來。

法國女藝術家吉娜‧潘（Gina Pane）的行為藝術《熱奶》（1972），展示她用剃刀劃割自己臉頰的過程；1974年的行為藝術Psyche（希臘神話中愛神丘比特所愛的美少女），則展示了用剃刀片切割腹部的表演過程。這種表演藝術與人體藝術時常會帶有受虐和挑戰身體極限的成分，以極端的方式挑戰社會禁忌，宣洩對社會和宗教道德的不滿，乃至發展到一種撼人心魄、摧殘生命的藝術方式。例如鮑勃‧弗蘭岡的行為藝術Auto-Erotic SM（1989）無疑是一種自我閹割的行為；而麥克‧帕爾（Mike Parr）則是砍斷了自己的左臂。我們這個社會允許人們借「藝術」的名義進行自殘嗎？傷害自己就是可以的嗎？尊重生命的倫理準則在哪里呢？

法國女藝術家奧蘭（Orlan）在20世紀90年代，實施了系列的整容變相，手術室被設計成舞臺劇場，現場錄影，向電視觀眾和世界著名的畫廊轉播。奧蘭在10年間完成了4次整容手術，這種整容並非是通常意義的美容，而是將形象加以怪異地改變，例如額頭呈現突出物。奧蘭說：「我用身體製作藝術，我死後，我的身體同樣是屬於博物館的，這是我最重要的作品。」這種突破的意義何在？我們如何對這種突破進行評價，或者，根本就不必對此進行評價，而是把它交由未來的藝術史進行篩選？但是當下產生的藝術必然會引起當下的反應，這種反應自然也是基於當下的價值觀念。

吉娜‧潘的行為藝術《熱奶》，1972

左圖：羅伯特‧梅普爾索普, *Moody and Sherman*, 1984

右上圖：羅伯特‧梅普爾索普《水芋》，1986

右下圖：羅伯特‧梅普爾索普《水芋》，1984

　　美國攝影藝術家羅伯特‧梅普爾索普（Robert Mapplethorpe）逝世後一年（1990），辛辛那提當代藝術中心舉辦了他的作品回顧展，有175件作品被展出，其中不少有淫穢內容。策展人因此遭到法律指控，展覽被警方強行關閉。美國國會議員保守主義者傑西‧赫爾姆斯向國家文藝基金會提出質疑，認為國家不應該浪費納稅人的錢，資助那些「淫穢而不體面的東西」。辛辛那提法庭的陪審團認為策展人無罪，這些男同性戀和性虐待的色情作品得以繼續展出。我所知道的是，作者死於愛滋病，享年43歲。我在《形態與分析》裡曾經刊載了他的一幅攝影《水芋》，造型具有極強的視覺形式美感，當然也有一點點性的暗示。

　　而今，在當代藝術中對於性的表現已經做到了淋漓盡致。從居斯塔夫・庫爾貝的女性器官《世界的起源》（這幅畫一直到1984年才被允許展出，就掛在奧賽博物館庫爾貝的《畫室》旁邊，看上去還是有一些觸目）的直接描繪，到席勒所謂有傷風化的男女身體的糾纏，現在看上去都已經不再是問題，並且變得非常的遙遠。影像技術的發展讓以性為主題的藝術變得更加富於活力。網際網路上的數位色情女郎娜塔莎・邁瑞特（Natacha Merritt）藉由「數位日記」表現出這樣一種態度：性是一種最基本的交流形式，可以使我們擺脫孤獨。她的審美與性的需求是一致的。數位相機將她的各種姿勢展示給網上觀眾，這是一場聲色的參觀，我無法想像隱私如此公開的道理在哪裡？

左圖：居斯塔夫・庫爾貝《世界的起源》，1866

右圖：Tanja Ostojic 用居斯塔夫・庫爾貝《世界的起源》拍攝的圖片，2002

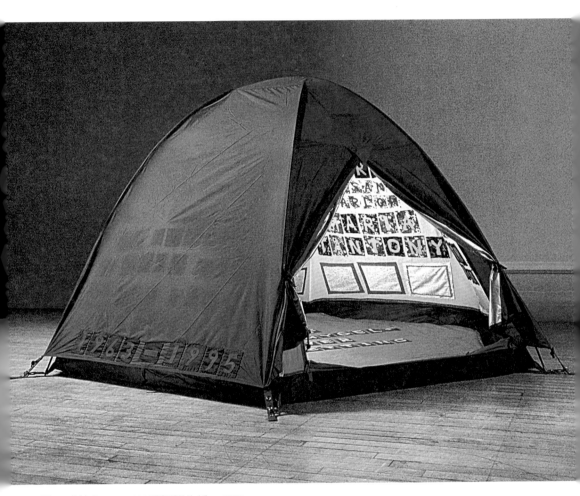

翠西・艾敏《1963—1995 跟我睡過的人》，1995

　　而在1994年，在維也納藝術大廳舉辦的團體展「現代」的開幕式上，艾爾克·克里斯塔夫克（Elke Krystufek）在大庭廣眾之下現場表演手淫的行為藝術，這也模糊了隱私和公共空間的界限。如果讓我看這個行為的意義，不過是讓所有的觀眾都公開當了一回窺陰癖而已，把這個公眾的喜好如此揭示出來，做法上犯不犯禁忌？如果這個也等同於藝術，那麼觀看脫衣舞表演又算得了什麼？和克里斯塔夫克類似，翠西·艾敏也是一個把隱私公之於眾的女藝術家，在《1963—1995跟我睡過的人》（1995）的作品中，搭建起帳篷的裝置裡標記了與她睡過覺的102位男性的姓名。

　　當代藝術對性的表現已經無所不用，禁忌越來越少，社會的寬容度越來越大。下流不再是一個貶低的名詞，有時反而好像透著真誠，回歸到人的本性。色情逐漸被寬容所接受，變成了坦率、熱情、開放的象徵。並且，同性戀的題材進入到藝術中，查理斯·雷德（Charles Reid）的作品《噢！查理、查理、查理……》表現了男性群體的同性戀，或許我們可以把它看作是時代的多元化和藝術的多樣性。顯示出藝術對當代差異政治和多元真理的心理追求。但是，一旦性與藝術沒有了明顯的界限，當禁忌的界限不再存在，也會出現判斷標準和尺度的問題吧？什麼是藝術？什麼是色情？這個時候就應該像《皇帝的新衣》裡的小孩子，勇敢地站出來大聲說：這個女人不過就是沒有穿衣服而已。

# 破解當代藝術的迷思

性的當代藝術表現在中國也存在著，但還不是聳人聽聞的，雖然也引起過大大小小的波瀾，通常情況下是藝術青年的青春期發洩，難有深入思考的作品呈現。暴力化傾向的藝術手段在中國現代藝術中也存在，比如在自然環境中弒牛宰羊與虐待動物，或用死嬰和死者的頭顱、手臂等局部人體材料做裝置，甚至出現了朱昱的「吃死嬰」和彭禹、孫元的「熬人油」，極端地挑戰社會普遍持有的倫理禁忌。有一些則是挑戰人的身體極限。或者從根本上講，中國的現代藝術還有很大的模仿痕跡，時時表現出對後殖民主義文化的挪用，少有基於自身和具體環境的深度思考。首屆中國藝術三年展曾經在序言裡標榜了自己展覽的定位：前衛＋優雅＋非暴力。「雅藝術是建設性的而非破壞性的，平和的而不是極端的，健康的而不是病態的。」我覺得這個定位是清醒的，自律的。

我不把挑戰人體極限看做是藝術，至於禁忌，的確，這是一個一言難盡的話題。禁忌有著深刻的文明和文化積累在其中，不能說禁忌就是完全對的，或者就是有理的，也不能說禁忌就一成不變，近乎真理。也許有人會認為，在當代藝術中不存在禁忌，或者說對藝術家來說，沒有任何道德與禁忌的約束可言。但是，在一個良性運行的社會裡，在給藝術以廣闊的發展空間下，也需要尊重禁忌的合理性，因為禁忌也是人類文化的一部分。

當代文化理論建立在多元主義的基礎上，強調了價值的多元性，及其不同文化的文明多樣性和不可通約性。多元的存在和不可通約並不能成為保守的理由，在全球化的背景下，藉由交往、交流、理解和寬容，達成思想的可通約化以及社會行動的協調是可行的，也許以此可以實現現代性未遂的意志和方案，開啟新啟蒙主義的理想。

艾爾克・克里斯塔夫克《滿足》，1996

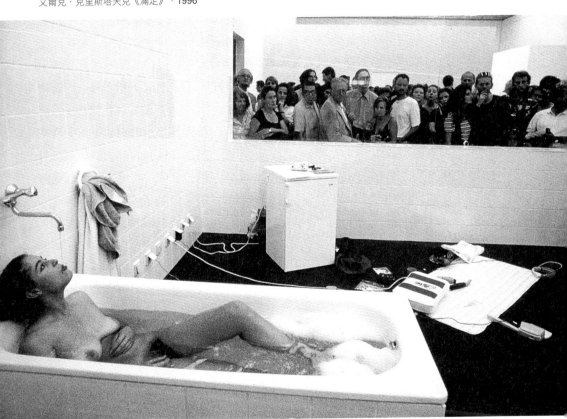

# 24 藝術怎麼都行

　　當我在某個旅館上廁所的時候，我發現我面前的小便盆似乎很像杜尚拿到紐約獨立藝術家協會展覽上去的那個小便盆，多喝了幾杯水，尿液如泉，流入小便盆的孔眼中，汩汩聲猶如流水湍急，自然的排泄被如此詩意化，杜尚有功。的確，在此之前，人們很少去考慮，藝術究竟是什麼，或者要表達什麼，現成品到底是實用品還是藝術。

　　不管怎麼說，杜尚引起了一場藝術的革命。一件藝術品從根本上來說，是藝術家的思想，而不是有形的實物，並且這種有形物不僅僅是繪畫和雕塑，一切物品都可以出自藝術的思想。不過，藝術怎麼都行，但不是一切東西，有形物必須具有思想的品質。這就形成了觀念藝術的特徵：分析性的與綜合性的。視覺性不再被視為一件藝術作品不可或缺的條件。事後的文本代替了現場可觀可感的物體。大部分觀念藝術的宗旨是使旁觀身份的條件和限制成為作品自身的一部分。也就是說，藝術評論、作品呈現、觀眾參與等等都可能是觀念藝術的一部分。義大利批評家吉爾馬諾·切蘭特說：「觀念藝術表達的是這樣一種藝術：它根本上是反商業的、獨斷的、平凡的和反形式的，它主要關心媒介的物理

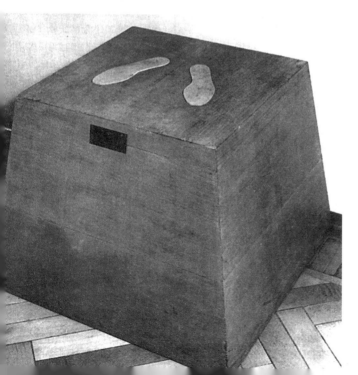

皮耶羅·曼佐尼《魔幻基座》，1961

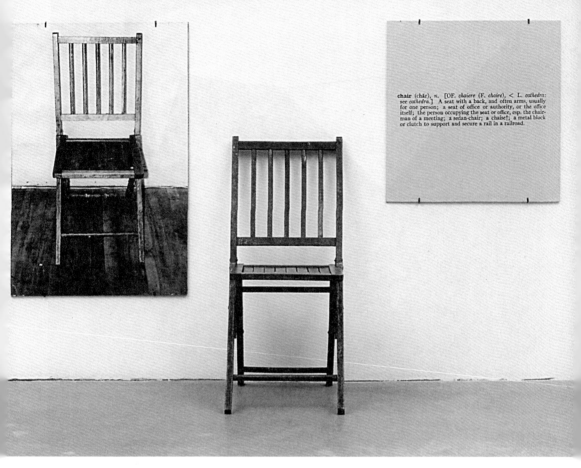

約瑟夫・孔蘇斯《一把椅子和三把椅子》，1965

性質和材料的易變性。其重要性在於藝術家所遭遇的實際材料、全部現實以及他們理解該現實的企圖。儘管他們解釋那種現實的方式是不易明白的，但卻是敏銳的、灰色的、個人的、激烈的。」

　　這恐怕不如美國藝術家約瑟夫・孔蘇斯（Joseph Kosuth）說得清楚：「實際的藝術品不是後來配上框子掛在牆上的東西，而是藝術在創作時所從事的活動。」在他的《一把椅子和三把椅子》中出現了三個要素：一把真正的椅子擺在中央，左邊掛著同樣大小的這張椅子的照片，右邊是展板上印刷著詞典中對於椅子的定義。三個要素共

理查・阿特什瓦格《有粉色桌布的桌子》，1964

同構成了對於椅子的說明——椅子是什麼？我們怎樣再現一把椅子？
同樣，「椅子」也可以被「藝術」二字所置換。由此，觀念與思想重
要到如此地步，以至於視覺表現退居到極為次要的位置，因為，藝術
是為思想服務的，不是為視覺服務的。如同皮耶羅・曼佐尼（Piero
Manzoni）的《魔幻基座》，只是把一個普通的梯形木制基座擺放在
那裡，上面放置兩個剪貼如同鞋墊的腳印，顯然作者的意思是明白
的，每個人都可以站上去，然後成為藝術，並且成為基座所隱含的偉
人和英雄；在《世界的基座》裡，基座上的標籤是倒著的，意謂基座
支撐的是地面上的整個世界。

　　用觀念代替繪畫，其中一個重要的理由就是大衛·阿爾法羅·西凱羅斯（David Alfaro Siqueiros）在智利奇廉市創作壁畫的報告中所提及的：「架子就是藝術的法西斯，這個像怪獸一樣、髒兮兮的小小方形畫布，在腐朽的罩光漆的掩蓋下膨脹繁衍著，直接地成為那些狡詐的掠奪者、博迪耶大道（Boetie Road）與第57街投機畫商們的獵物。」甚至，曼佐尼為了諷刺藝術市場對耐久藝術品的狂熱追捧，出售他自己吹起的氣球，出售裝有他的大便的罐頭；在別人身上簽名，作為自己的作品向他們出售作品證書；邀請朋友們來煮雞蛋，並且讓他們吃掉，卻把蛋皮裝進一個盒子裡，按上手印簽名，再賣給他的朋友。藝術家藉由簽名、手印、腳印將藝術徹底地概念化了。

　　所有被使用的個體都無關緊要，因為它遍地都是，存在於生活的每一個角落，屬於「貧困」而平凡的材料，如同杜尚的小便盆，理查·阿特什瓦格（Richard Artschwager）的《有粉色桌布的桌子》，沃荷的《白色的布里洛盒子》。沃荷的盒子可能要「珍貴」些，因為這些盒子是沃荷的「工廠」仿製的。成批生產的一致性也在消除藝術品的價值，個體的、獨一無二的商品珍貴性被消解。只是因為物品本身被賦予了哲學和觀念上的意義，物品就成了藝術，那麼，誰能夠有權利賦予物品以意義呢？顯然，這權利並不在大眾本身，而在貌似藝術家的哲學家口中。物品因為具有哲學含義而成為藝術，哲學家因為有解釋權而成為了藝術家。

安迪・沃荷《白色的布里洛盒子》，1964

　　在我出生的那一年，羅蘭·巴特出版了《神話學》，指出神話學是一種語言，「我們必須將歷史的局限、使用的條件指派給這種形式，將社會性重新引入神話。」一個神話是一個時期意識形態的反映，不斷地有新的神話出現，是社會生活的一個顯著特徵。夢露是一個神話，戴安娜是一個神話；所有行為藝術家也都是一個神話，就像安迪·沃荷，就像約瑟夫·博伊毀斯（Joseph Beuys）一樣，他們的出現使得藝術家的精神魅力幾乎成了一切。在他們之後，許多藝術家著力在把自己的生存神話化。這的確又讓藝術家們「失望了」（或許，恰恰相反，是得意），他們有意識無意識地落入了自己挖掘的陷阱，甚至連他們所用的物品，全都變成了收藏的商品。那麼，觀念藝術想要破除的「藝術品」珍貴性仍然存在，就像杜尚加了兩撇鬍子的《蒙娜麗莎》——我給蒙娜麗莎加兩撇鬍子就不會有人收藏。這或許又回到了題目：藝術是一切——日常用品、照片、電視、圖表、玩具、工業廢品，甚至語言，等等，但不是所有東西。

# 25 對藝術和藝術家的藝術闡釋

　　對藝術家和藝術進行自己的閱讀是重要的，無論是古典還是現代，都可以成為自己再創造的對象。闡釋，重新闡釋，解讀，無限地誤讀，都會帶來思想創作的樂趣，這樂趣並不小於自己親自動手創作，或者，當自己在鍵盤上打下或者在白紙上寫下字眼的時候，你就在動手創作，所有的人和畫，都是你的素材，都是你的原料，都是你創作的源泉。對藝術的批評、品評，增進這我們對藝術的理解，也是在文化創造，等同於創作自己的作品。

　　一般情況下，人們會認為剖析一件藝術作品，首先應該明白那個藝術家的創作意圖，然後再去評判其藝術作品的成功與否。在一個多元化的社會中，這的確是一個有效的批評工具，但是，假如藝術家不願意解釋他們的創作意圖，又該如何辦呢？並且，主人敘述在後現代變得不再重要，而是被輿論的眾聲喧嘩所取代。儘管，可能藝術家並不滿意批評家的批評，或者公眾輿論的解讀，但是，批評家並不是藝術家的翻譯，而輿論也不是藝術家的傳聲筒。

　　怎麼看世界是藝術家的事，怎麼看藝術家，是我個人的事，因為我把藝術和藝術家都看做是世界的一部分。我對於藝術家的生平軼事、創作經歷有克制的興趣，但是我對自我觀看更有興趣，我看窗臺上的一盆花，我對於花的知識和來源沒有興趣。也就是說，我對於作者，對於作品的意義不予以重視，而是努力發現作品本身可能具有的意義，更是充分重視我自己的感受，利用作品以及作品與外在世界的關係去發揮甚至創造新的美學認識和理解。藝術家也被作為闡釋的對象，是因為我基本上不相信美術史上所記載的藝術家，或許它有著基本的事實，但是我更看重我對藝術家的自我理解，我憑我的觀看，來理解藝術家與社會和自然的關係。每個人的社會歷史背景各有不同，

莎拉‧盧卡斯《快樂家庭》，1999

我沒有期望讀者會相信我的話是歷史的真實，但是我相信我說的是我的真誠，是我個人的藝術理解。

　　海外中國藝術家谷文達說過：「我一向認為我完成了作品的製作，實際是僅完成了作品的上半部，下半部是在它一旦被放在公共空間展示後，由觀眾來完成的。故任何觀眾、社會等對我的作品反應均是作品本身的一部分，批評家的論述、收藏家的行為均為我的作品的一部分，由此，我的作品是近於完善了。」谷文達這樣講，是聰明的，也是無奈的。

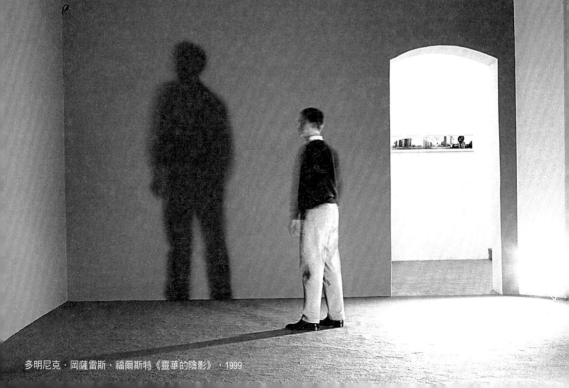

多明尼克‧岡薩雷斯‧福爾斯特《靈華的陰影》,1999

　　W·沃林格說過：我們在一件作品的藝術中玩賞的其實是我們自身，審美享受就是一種客觀化的自我享受。另一位美國畫家謝瑞·列文說得更通俗：「『一幅畫』的意義並不在於它的來源而在於它的歸宿。觀者的誕生必須以畫家的喪失為代價。現代的藝術，越來越藏起藝術家個人，而突出作品創意過程及其情景。傳統的藝術家個人、自我吹噓的畫冊、藝術簡歷構成了藝術史的垃圾。『湮滅個人』的現象也造成藝術家的心理危機。社會的政治權利也在愚弄藝術家。藝術家的聲音被系統地解構。因此，這闡釋就產生了多元化的理解，這也是正常的，就像任何一種自然現象都會引起不同的反應一樣。無論藝術家如何解釋詮釋與過度詮釋的道理，說者依舊在自言自語。」

　　想要驚人，通常有兩種出路：為了讓大眾產生興趣，就需要採用大眾的形式進行創作，為的是能夠被大眾看懂和接受，因此上不可避免的，這裡面有暗自的應和，有通俗的形式，或者內容的共鳴，例如波普名家沃荷的舉止。還有一種做法，則完全採用人們所不能夠理解和接受的方式，來創作自己的作品，走的是「語不驚人死不休」的路子，我看博伊乌斯大概如此。一些行為藝術、前衛藝術也是採用此等路線。

　　這第二種方式常常使我們難受，它挑戰著我們的常識，挑戰著我們的視覺，也挑戰我們的倫理與觀念。但是，一切創造總是有它的道理，於是我就思考這道理，或者我會看出來，這道理其實就是一種沒道理。我認識到的道理未必是畫家的，我認識到沒理，或許是它的確真的有理。有理和無理，都在豐富著我們這個世界。二元論的判斷，還是有其不足。誤讀是當代文化中的一個創造性因素，你在誤讀，你必須誤讀，並且是有目的的、主動和積極的誤讀。

　　無論如何，現代藝術的一部分已經成為了古董，而另外一部分正在喪失自己的價值。雖然現代藝術展現出它對廣博的努力追求，但也還是暴露出毀滅一切的暴力，呈現出無序和混亂。因此，這實際上也提出一個問題：人類是否有一種基本的價值和人性標準，同時這些

標準是可以作用於藝術的？也就是說差異和統一都不是這個標準所要求的，這實際上還是個寬泛的但是存在的共同水準線？

「頹廢」是人類的一種正常情緒，就如同嫉妒和懊喪一樣，利用藝術來表現和發洩，有利於身心的健康。不妨說，藝術也是治療的一種手段，這樣想，藝術就不是教化的方式，而是回歸人類最基本的層面。藝術就是發洩，如同大便一樣正常。歷史上，很多被認為是「頹廢」藝術的，正逐漸地都得到昭雪，這似乎是一種人類認識的進步。

在全球化的過程中，藝術不僅要具有影響力，也要兼顧到公眾的利益，雖然藝術無法避免它的功利性。但重要的是，不向學生灌輸教條式的、狹隘的藝術概念，而是讓藝術欣賞者們自己在親身體驗中獲得屬於自己的頓悟經驗。所以，我個人闡釋的意義在哪里呢？我不想向別人說教，但是我會告訴別人我自己的頓悟經驗，這種經驗或可引起共鳴，或可促發更多的聯想，這或許就是藝術闡釋的真正意義。

藝術作品是一個自在自為的自足本體，這個本體沒有形式與內容的區分。描述是用文學語言對視覺形象進行轉述，也可以看做是批評的一個重要方面，因為描述就是用語言表達對作品的理解，直接引發了闡釋的環節，可以說，闡釋既是解讀，也是對解讀的發展，與描述緊密相連。並且，解讀也可以看作是對作品的理性認識和感性闡發。所有這一切，都和批評者個人有關，批評者不是畫者的代言人和翻譯者，闡釋大大超越被描述的對象和藝術家的原意是十分正常的。

描述、闡釋與評價形成了批評的關鍵三要素。描述與闡釋是論證的前提，而閱讀是一切的前提，並且和描述合二為一。閱讀和描述被我看成是在批評中的「繪畫性」，因此我把它看得非常重要，就像我寫生時，觀看我眼前的風景。讀就是觀察，觀察的記錄是描述。對作品進行細緻的閱讀包括了對文本細節、知覺、情感、語調、意向的諸多方面進行挖掘，來發現晦澀、悖論、隱喻和反諷等綜合因素，並由此給判斷提供了眾多可能。描述是批評的一個重要方面，也可以認

戈博里爾‧歐羅克《我手即我心》，1991

為它就是批評的一個部分，因為描述就是一種個人化解讀，用語言來形容作品。結構主義強調結構的關係，將細節和整體關係聯繫起來，藉由結構體系來實現作品的整體意義。後結構主義則強調文本之間的互文性。新歷史主義的稀疏描述關注對象的狀況（她在做什麼），稠密描述關注對象的意向性（她要做什麼），從而將描述推向闡釋。

闡釋既是解讀，也是對解讀的發展。在當代藝術批評中，闡釋具有不可或缺的作用，就在於其與當代社會和文化生活的密切關係。並且，在闡釋的時候，忘掉主義可能是比較好的，因為，有關繪畫，其實並非起源於任何主義，也非任何制度，而只是在人們想畫時就自由地去畫了，很簡單，僅僅出自一種樸素的喜悅而已。正如波普藝術早期代表人物強斯（Jasper Johns）所說的：「我想畫一幅畫。我夢想我在畫一面旗子並立刻行動起來。沒有什麼想法，沒有時間去想。我想我可以畫一幅畫就開始著手進行。……畫完一幅畫我就能夠看

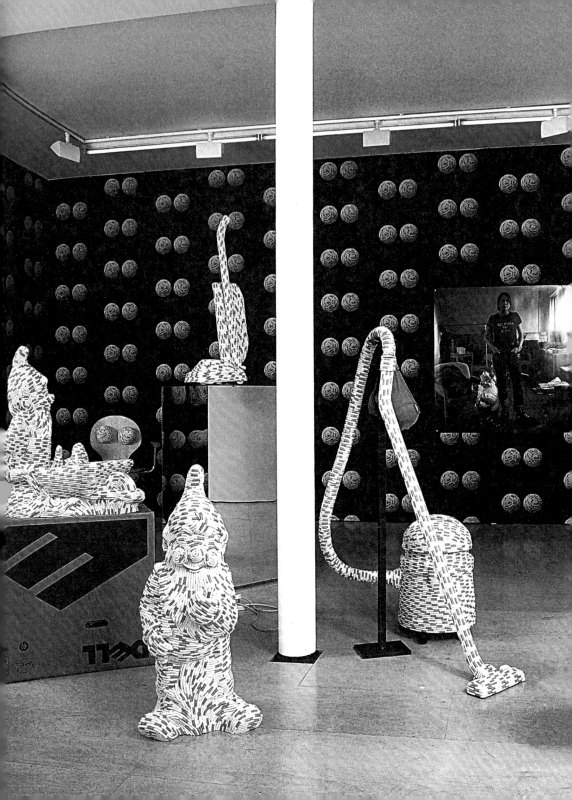

到我所完成的工作，將它與其他事物聯繫起來並擴展我的思想，以使我能繼續工作。」自然，一部分現代藝術，包括脫離架上繪畫形式的後現代藝術，總是和各種主義聯繫著，例如種族主義、女性主義、環保主義⋯⋯僅僅靠視覺的感受是無法解讀作品的，而必須代之以思維的感受，而思維就需要以理論為基礎。

這從另一方面證明，就像巴雷特所指出的那樣，作品最後並非完全反映出作者的本意，而藝術家的闡釋也大有局限。更何況，我們無從得知古代作品的藝術家創作的動機。這使得闡釋的必要性得以存在，也指出闡釋必須考慮作品和藝術家，以及二者存在的社會背景。

最重要的是，多元的闡釋決定了闡釋的絕對性、唯一性不存在，而這正是批評具有的魅力所在。

莎拉・盧卡斯，香煙系列作品展示，2000

# 26 測不準原理與藝術批評

海森伯格（Werner Karl Heisenberg）是量子力學與「測不準原理」的創始人。海森伯格認為，「測不準是由測定過程中被測物體產生的無法避免的干擾所致，因為整個觀察過程中都會出現被觀察的物體和觀察儀器間的相互作用。」

這會讓我聯想到藝術批評。在藝術的闡釋中，也無法做到真正客觀的闡釋，因為對於被闡釋的對象，闡釋者根本無法做到客觀和公正，原因是不存在客觀和公正的準確標準，即，這闡釋是符合社會的衡量標準，還是符合作者本人意圖的精確闡釋？還是根本就是闡釋者自己的理解？或許是三者的綜合？那麼比例的尺度又是如何確定？

因此這「測不準」，主要在於闡釋標準的不明確，而且即使明確，也還是存在著闡釋者（在海森伯格那裡是觀察儀器）對被闡釋者（被觀測的物體）的誤讀（引起的干擾）。

玻爾（Niels Bohr）在隨後的分析中表明：測不準的原因並非像海森伯格認為的那樣，只是測定中出現的無法避免的干擾，而是這種干擾的總量無法確定。那麼對於藝術批評而言，誤讀只能靠感覺來加以判斷，卻也無法加以準確的確定，並且，從闡釋學上講，合理的誤讀是被允許的。但是，也因為被允許，導致過度闡釋的出現。在這種過度的闡釋中，作者已經失去了存在的意義，只有作者的創作——藝術作品作為第三者存在，作品代替了作者，稱為被闡釋（測試）的對象。

埃爾文・帕諾夫斯基（Erwin Panofsky）在《視覺藝術的含義》中認為：「藝術品是人類精神活動的產品，是要求人們進行審美體驗的人造物品。因此，當後人需要對前人的作品進行闡釋時，就要有一個精神上重新參與和創造的過程。圖像學就是超越作品本身的意義的闡釋。」作為一個補充，義大利美術史家阿其烈・伯尼托・奧利

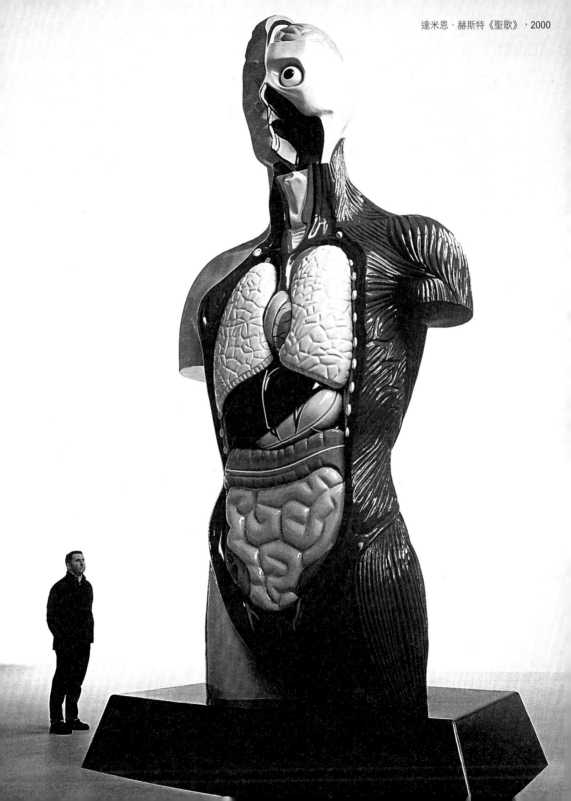

奧拉夫·布洛伊寧《死結》，2000　　　　　　　　　湯姆·弗蘭德曼《無題》，2000

瓦（Achille Bonito Oliva）說：「在創作藝術作品的過程中，藝術家並不能完全控制藝術作品，藝術作品的意義是在創造之後逐漸被發現的。」而 E. H.貢布里希（Ernst Hans Josef Gombrich）認為，歷史留下來的作品，方案已經隱藏，作者本人無法在場，破解作品的意圖就要重建失傳的方案。圖像學的解釋就是重建業已失傳的證據。對於貢布里希的主張，從「測不準」理論來看，更加地測不準，倒不如承認測不準，而就此發展出測不準前提下的闡釋學來。

　　自然、科學和藝術是無法等同的，藝術不等於科學。藝術的闡釋也自有各種不同的理論作支撐。不合理的誤讀其實並不是誤讀，而是非科學的演繹，最後闡釋的是闡釋者自己，這是過度的闡釋。藝術家漢斯·哈克（Hans Haake）說過：「一張沒有標題的照片可以用各種方式解讀」；而安瑟爾姆·基弗（Anselm Kiefer）說：「誤讀創造距離感。」有趣的是，超現實主義畫家達利對維爾納·海森伯格十分著迷，達利認為，作為心靈導師，他取代了佛洛伊德的位置，基於海森伯格的「測不准理論」，達利創作了《靜物——快速移動》（1956）。

　　自然，也存在另外一種闡釋，這種闡釋基本上等同於胡謅，這種闡釋主要發生在作者希望批評家給自己貼金和吹捧的時候。這樣的所謂「藝術批評」散見於國內的藝術學術雜誌上，基本上不屬於闡釋與被闡釋的關係，而屬於雇用和被雇用的關係，也就是金錢和面子關係。這種「測不準」在科學上是不可能出現的。

# 後　記

　　近一些年能夠有機會走訪歐洲，流覽各地的教堂、博物館、美術館、藝術中心，自己的親身經歷和眼中所見，自然地化為了文字和圖畫留在紙面上，不過是記錄了自己的心情和感受，並沒有想到要把它示之於眾。寫的東西積少成多，但是大都封存在電腦裡。後來終於有了一些餘暇，靜下心來細細研讀，過去的印象浮現腦海，也許，印象就成為略為潤飾修改的依據，面目在感覺中逐漸清晰，漸漸成為現在這個樣子。也許，這算得上一個已經成熟的果實，正掛在枝頭，等待著自然的掉落。

　　好了，我現在把它摘了下來，擺在了我的眼前。

　　我自己常說，讀萬卷書固然重要，走萬里路更有實際的收穫。這是感觸之言。能夠有機會見識世界，使得我和廣闊的自然有了一種親密的接觸，而我深知見識世界、貼近自然對我的眼界，對我的教學，更重要的是對我自身靈魂和思想的豐富都有一種無法想像的意義。觀看，並且思考，因觀看而快樂，因思考而幸福，這就形成了人生的過程。王羲之在《蘭亭序》裡寫道：「仰觀宇宙之大，俯察品類之盛，所以遊目騁懷，足以極視聽之娛，信可樂也。」這個「蘭亭」在我，就是一個世界。

　　現在是一個讀圖的時代。有更多的人出國公幹、交流、旅遊、留居，圖文化的歐洲遊記因此在書店裡隨處可見，現在我卻要湊一下熱鬧，豈不是討嫌？但是，繪畫是我的職業，文字是我的愛好，二者的結合很早就成為我記錄心情、見聞、采風的一種手段。對古典藝術和現代藝術的興趣，促使我從新的角度就某個專題進行圖像和文字的闡釋，並且，圖像和文字之間的相互映襯或可帶來新的意味。我希望自己觀看的圖像和文字都在突出表現著「我」，否則就沒有存在的意義。在一個陌生的文化環境裡，「我」的存在不但合理，而且必要。把「我」存在的不自覺轉化為一種高度的自覺，從另一個角度對不同的文化作一番比較與理解，不失為一件有趣味的事。

　　因此，對於博物館，對於教堂，對於現代藝術，對於藝術家們，我總是興

223

趣益然地閱讀它們。我會強調個人的重新闡釋和審美觀照，無論心情散文、藝術論述、參觀筆記，皆是如此。歷史與事實的真實對我來說沒有意義，因為我從來願意把歷史當作戲劇觀看。艱澀深奧的理論對我來說沒有意義，對我有意義的是：我怎麼看。我關注我觀看的真實感受。我希望把這一點鮮明地呈現給讀者，我以個體情感的真實、真誠來換取你們的喜歡。因為我知道，在茫茫的人海裡，我無數次和你們擦肩而過。這一肩之緣，是上天所賜。

　　得蒙重慶大學出版社的青睞，讓這一套書順利出版。重大出版社的人文氣息讓我十分傾心，我也想借此感謝重慶大學出版社的崔祝先生、周曉先生、張菱芷小姐。周曉先生第一次到美院相見，即以那純真感人的微笑讓我難忘；崔祝先生博學多識，筆底有風韻，言語多文采，卻依舊保持性情本色，廣州相晤，大有一見如故之感；張菱芷小姐冰雪聰明，極富才華，顯示了非同尋常的幹練與認真，為策劃、編輯此書花費大量心血，讓我銘感於心。或許，這一切冥冥中的定數，皆是一種緣分，也是上天所賜。

　　在撰寫此書的過程中，我的兒子周丹鯉在資料查詢和翻譯方面給了我很大的幫助，讓我難以忘懷。最後，我要感謝我的研究生許舒雲對此書付出的辛勤勞動，是你的設計為此書增添了光彩。

周志禹
2008年3月於北京